書籤珍藏手記

—— 記一頁生活、香港與世界 ——

非凡出版

黃慧雯 著

用 書 籤 回 憶 溫 暖

現代人認識書籤，應是瀏覽網頁的書籤
（bookmark），將自己喜愛、對自己有用的網頁
mark 下隨時重溫，對於這種電子書籤，一般無甚
感覺，冷冷的放於工具列，未有特別吸引力。

書籤原本的作用，就是一個配角，幫助標識書
本中特定一頁。當書籍放於書桌上，只是一本充滿
資訊的物品，但當書籤置於其中，書就像被賦予靈
魂一樣，書與書籤就此相伴相依，因為有人氣，就
有了生命。愛書人多數不欲把書角摺起，會隨手用
一張收據，一張車票，一張相片當作書籤，有些自
製的書籤，甚至昂貴的書籤，也反映書籤主人的喜
愛，把愛書人的情感和思念記錄下來。

由此，書籤不只是標記書本的工具，更是標記你我的回憶，隱藏一些欲言又止的訊息，記載某一瞬間的心情。欣賞書籤，可以像品嚐美酒，放得愈久，愈增香醇。你也可以像考古學家，從書籤中發掘年代久遠的訊息，窺探當時的生活、文化、藝術，忘我地自我陶醉一番。

　　愛書籤，愛閱讀，愛思考，愛生活，愛回憶，一張普通書籤也可帶給你無限幻想，它帶來的是時空交替，將文化知識傳遞，跨時空將人們聯繫一起。一本書，你可能會在不同時間反覆閱讀，每次感想都因時間，年齡感受有所不同；書籤亦然，書籤上的圖畫與文字，於不同空間配上心情，所領會的感覺亦每每不同。

　　無論以甚麼物料製作，甚麼文字書寫，書籤都有情感附於其上，每個書籤擁有人寄附的回憶亦獨一無二。當你正在閱讀此書，翻開其中，若看見曾擁有的書籤，可會令你心中驚嘆地說「我也曾經擁有此書籤」？然後腦海中浮現當年的影像？

　　你仍可感到那時點點的溫柔？
　　你仍可感覺到當時天氣的氣味？
　　你仍可感受當時的思緒情懷？

　　你現在準備好將埋藏的心動，透過書籤重見天日了嗎？

目錄

第二章

書籤浮世繪

第三章

書籤二三事

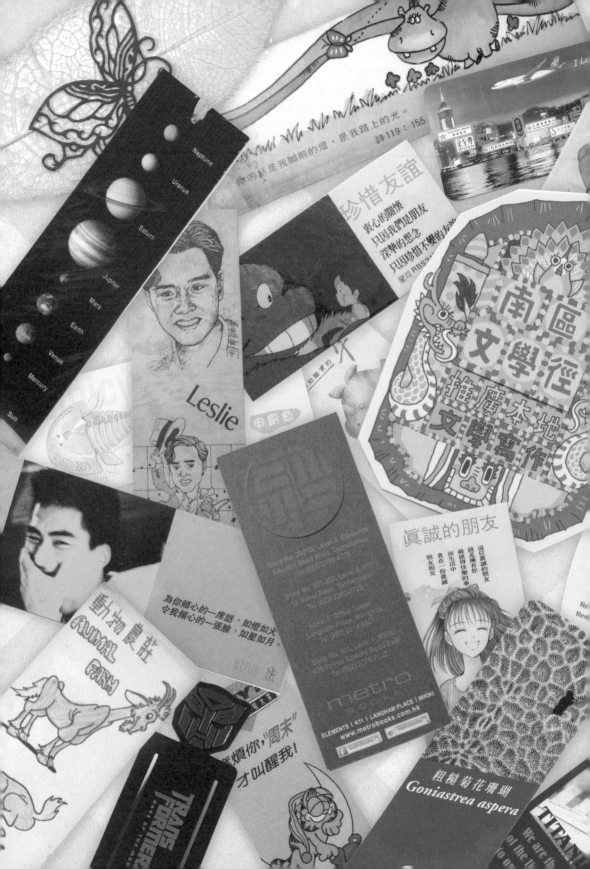

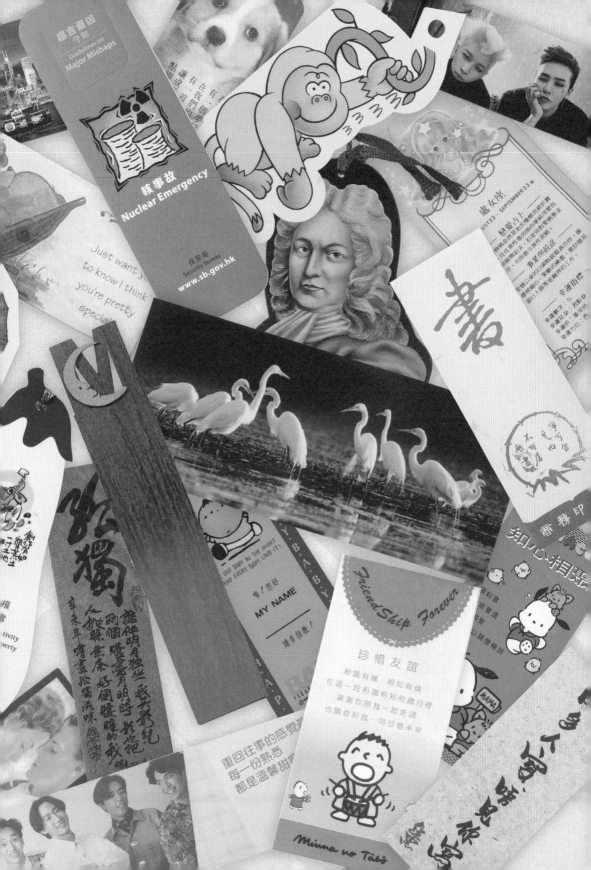

第一章

書籤

人與情

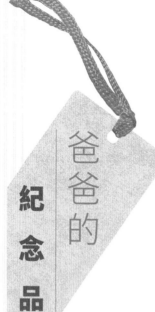

爸爸的
紀念品

每個收藏家，都有被第一份收藏物激發的回憶。

我收集的第一套書籤，是來自爸爸的禮物。有次他坐中國民航機公幹，得到一套「蝴蝶書籤」，那乾燥的樹葉上，蝴蝶圖案栩栩如生，我覺得很漂亮。當時還讀初中的我，急不可待取出使用，曾經用於書本上，也曾墊於書桌玻璃之間，讓自己隨時欣賞，最後我怕遺失或損壞，便用一個模型紙盒收藏，放於抽屜中，方便不時取出。自此，爸爸每次公幹，也會帶不同書籤給我，我便開始慢慢儲藏起來，遺憾的是，我從未向他訴說，是他的手信啟發了我這興趣，亦可能因此對蝴蝶圖案情有獨鍾。

另外，還有兩套分別為《紅樓夢》和熊貓剪紙的書籤，也是爸爸公幹後買給我的，當年中國這些工藝品以手工精巧吸引遊人買來留念，的確每次欣賞都感覺到它們的古典美。紙雕剪紙藝術多數以中國傳統小說人物為對象，我的收藏中，最常見以四大名著之一《紅樓夢》內的角色為題材，除此之外，還有中國國寶熊貓。

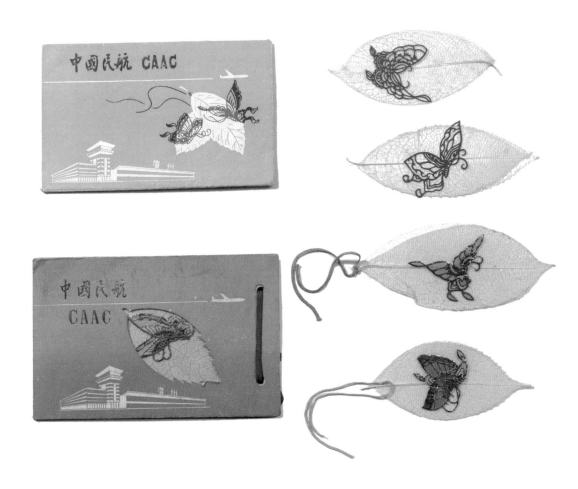

爸爸在公幹時帶給我的手信，
成了我第一套收藏的書籤。

紅樓夢的女性角色眾多，
你又認得她們是誰嗎？

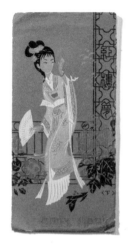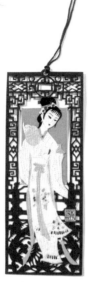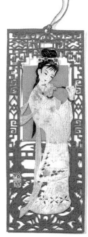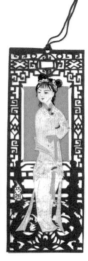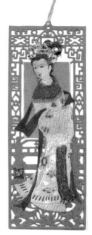

　　這兩套古典書籤，利用兩層紙藝人手上色再疊起，
其中我特別喜愛熊貓書籤。這套書籤以熊貓玩樂的不
同型態為題，配上竹林、彎月、山石、河流，呈現中
國景致。從小接觸了這些文化影像，潛意識下就更喜
愛蝴蝶、熊貓、剪紙，以後成長都會不知不覺收集相
關圖案的物品。

　　人手剪紙製作，觸摸感受那些紙張的粗糙厚實感，
再加上書籤套，整套書籤包裝一絲不苟，現在已經很
少再見到這樣有手感又古典的書籤。經歷年月，紙張
可能泛黃，顏料甚至開始褪色，但仍不減當中吸引力，
反而更有歷史味道。

每個父母都曾經買很多物品給自己的子女，但他們未必知道，當中原來只有一兩件能特別留在子女身邊，它們也不一定是最貴重的物品。雖然爸爸已經離世，我亦從未向他訴説過他的手信培養了我的終生嗜好，但書籤儲存爸爸對我的關愛，也記錄了這段回憶，成為爸爸給我的紀念品。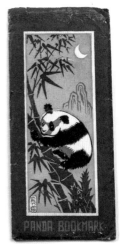

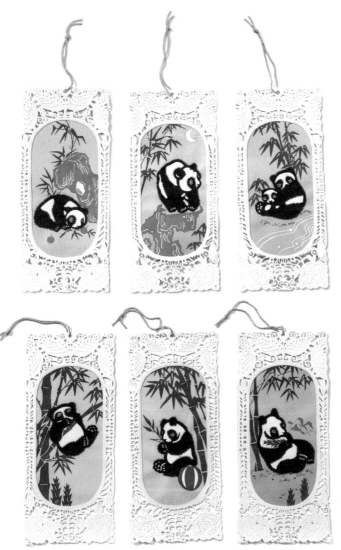

中國工藝多取材傳統文化，熊貓是少有能被視為題材的動物。

籤中

友情

　　不知從何時開始，大家會在書籤背面親手寫上格言、諺語、鼓勵語句送給關心的人。送贈人一定挑選最有感覺的書籤，再在背後寫上「度身訂做」的文字，讓接收者不單欣賞書籤的圖案字句，更感受送禮人的心思。偶見書籤上留言，就如那人陪伴一同看書，跨空間地聯繫一起，更勝千言萬語。

　　曾收到小學老師送的兩張書籤，當時很感動，很珍惜老師對我的愛和關懷，亦是我收藏中最珍貴的系列。那年代物質未算豐盛，有一張書籤作為小禮物，已夠我開心良久，亦會格外珍惜。

　　同學之間於生日時送上祝福書籤，當時該算是最經濟實惠，我的藏品中，「生日快樂」為題的書籤確實不少。而且對於在暑假生日的我，大家都會明白，暑假只可留在家中度過，沒有機會在學校內被同學仔祝賀，感覺的確有點孤單，所以有人記得我生日，還會送生日書籤給我，實在難能可貴。

今日有「WhatsApp 已讀不回焦慮症」，我們那代人對已經移民外地及到外國讀書的朋友，就有「等回信焦慮症」。當時一封手寫信寫下兩三頁內容仍覺不夠，仍堅持要挾着一張印上「記得回信」、「好耐沒你消息，你忘記了我嗎？」字句的書籤，以表達回覆的盼望。還未夠哦，再來多一張老套地歌頌「友誼萬歲」的書籤，經典書籤中，這些歌頌友誼的字句，比比皆是。

小時候收到老師的書籤，已能感到他們的關懷。

仍以手寫書信為通訊方式的時代中，大家亦可能曾經歷男女同學間憑書籤寄意的時光。尤其那些暗戀、曖昧，不好意思面對面講「掛住你」，甚至害羞到未能親手在書信上寫上「掛念你」，那就含蓄地挑選一張書籤表達心聲，用書籤代替説話。書籤是記錄青蔥歲月、少男少女情感、單純友誼情懷的好工具。

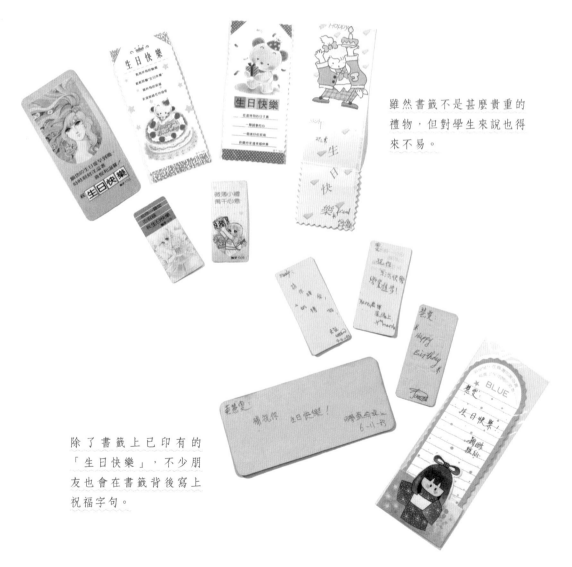

雖然書籤不是甚麼貴重的禮物，但對學生來說也得來不易。

除了書籤上已印有的「生日快樂」，不少朋友也會在書籤背後寫上祝福字句。

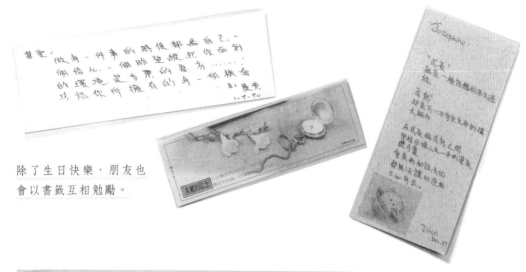

除了生日快樂，朋友也
會以書籤互相勉勵。

透過書籤上的訊
息，也能表達朋友
間的思念。

老套地歌頌友情的書籤，算是因
為當年移民潮而大行其道。

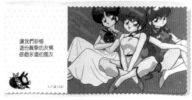

名字的更替

在檢視這些書籤時，我才憶起自己曾經擁有很多英文名字。

在七八十年代，人們主要以中文全名稱呼，會用英文名自稱的同學仔，一般標誌着有家境、有學識，或因宗教信仰而立英文名，感覺高貴；於是自己都會想改個有氣質的名字，可惜我只可從教科書、教育電視節目中認識 Mary、Susan 或 Ann 等名字，想用其他名字，只好揭開那本厚厚的《牛津字典》，揭到較後的生字分類部分，其中有男女英文名字列表，曾經揀選過 Mandy、Shirley、Josephine 作為我的英文名字。

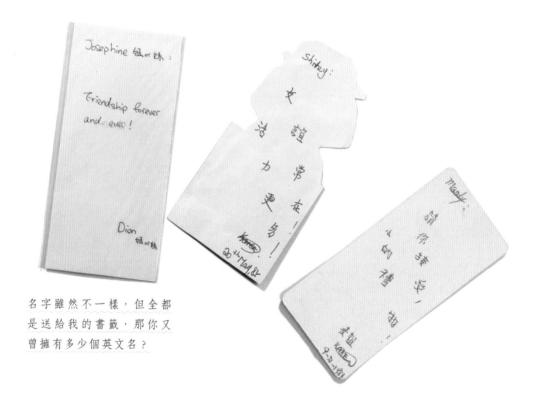

名字雖然不一樣，但全都是送給我的書籤，那你又曾擁有多少個英文名？

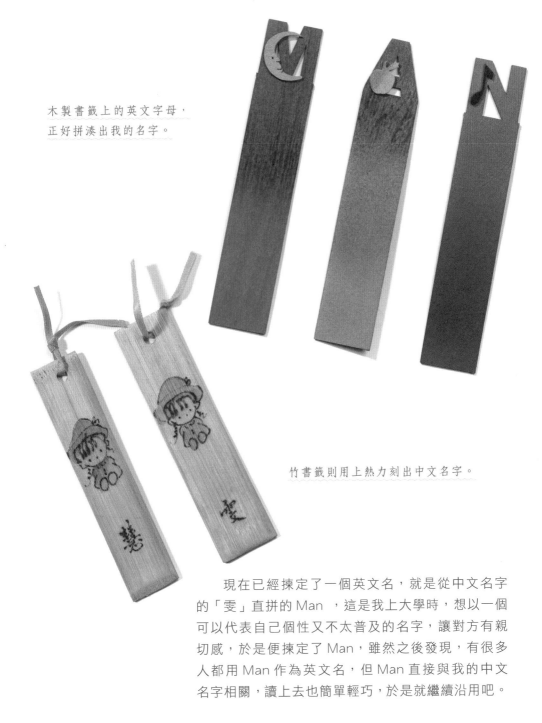

木製書籤上的英文字母，
正好拼湊出我的名字。

竹書籤則用上熱力刻出中文名字。

　　現在已經揀定了一個英文名，就是從中文名字的「雯」直拼的 Man ，這是我上大學時，想以一個可以代表自己個性又不太普及的名字，讓對方有親切感，於是便揀定了 Man，雖然之後發現，有很多人都用 Man 作為英文名，但 Man 直接與我的中文名字相關，讀上去也簡單輕巧，於是就繼續沿用吧。

　　各位朋友，雖然已經再無和你們聯絡，但願大家安好，若果你們看到以上書籤，還會記得我嗎？

DIY

創作

　　我想很多人也曾和我一樣，天真地以為將樹葉夾入厚厚的書本內，那重量與壓力就能吸收水分，等樹葉乾燥後就可以製成書籤。可笑是夾了七七四十九日後，葉子只是乾燥了，並沒轉變成半透明的葉脈狀，再放久一點那葉子更碎了，並不能長久保存。現在知道要有其他物料加工，才能轉變成半透明葉脈。樹葉書籤製作，算是接觸標本的初體驗，也是 DIY 書籤的嘗試。

　　在我的收藏中，子女、同學製作的書籤，必定是世界上最獨特的收藏。女兒自小得知我喜好，她送上的一系列書籤都必定和我喜好有關，收到時特別窩心。她曾繪畫太空系列、熊貓、企鵝、韓國男團 Big Bang。

　　小學時期，有位同學畫畫很出色，他設計的書籤於美術堂功課上取得很好分數。當時不懂畫畫的我，十分驚嘆於他的畫作，他後來將作品送給我，我也保存至今。

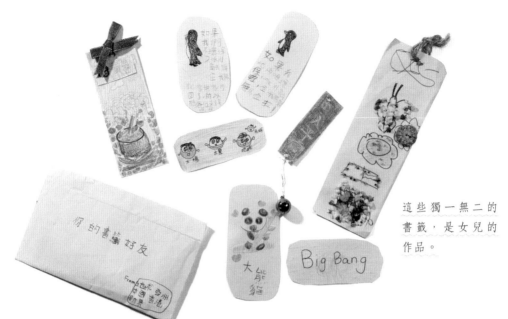

這些獨一無二的
書籤，是女兒的
作品。

　　一位大學同學曾以我的中文名字製作書籤，這
書籤設計分兩層，第一層的圖像看上去只是幅抽象
畫，掀開後第二層就會顯現我的名字，看似簡單但
創意十足，很有心思。

　　追溯遠古，書籤都是人手刻製，DIY 的書籤看似
簡陋，但也保留了原作者的心思。

主題是一隻羊，但對小學
生來說，要畫得這樣生動
真不容易。

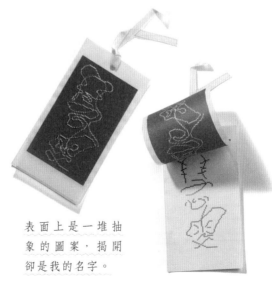

表面上是一堆抽
象的圖案，揭開
卻是我的名字。

書店
——
賣籤也送籤

八十年代，學生放學必定行文具店與書店。學生都愛買文具和書籤，書籤用於書本之餘，也會送給同學。當年大約五毫子一張，最貴大概兩元左右。學生零用錢不多，要好一段時間才捨得買，更遑論大手購買，每次只可買一至兩張。總要經歷「選擇困難症」，思量很久才能決定，心中不情願地放下其他書籤。

記得沙田兩層樓高的商務印書館及大眾書局嗎？沙田學生放學必逛兩大書店，不單地方大，當年賣文具的陳列架也很多，書籤更是整個系列放於大掛袋，每個系列大概有 16 至 20 張不同圖案、小詩與格言選擇。通常書店會有四五個大掛袋，可以想像當年書籤的受歡迎程度，每套書籤前都站着穿上校服的學生（多數是女學生，包括我自己），靜靜地挑選心儀書籤。每隔數天，我都會到這些書店「巡視」一下，看看有沒有新款書籤到舖。

以往，書店設計的書籤都較簡單，重
要的是背面有一個課表，讓學生可以
自行填上每日的課堂分佈。

This is when the café closed.

This is when I drank my last sip of coffee.

This is when I fell asleep.

This is when I got off the bus.

This is when the sun rose.

近年，書店製作的書
籤比較重視建立品牌
形象，還有是提供門
市的資料。

現在還有網上書店，
書籤設計更搶眼。

　　除了售賣書籤，書店一般都會免費送自家設計
的書籤，目的是為了宣傳書店，另外也為讀者帶來
方便，買書同時拿取書籤，可以免於把書頁摺角。
相信大家當年也有見過書籤後面印製了功課表、月
曆及書店名稱地址，可是近年書店送書籤的情況則
較少見了。

就是這張書籤，讓我深
感自己對收藏的分佈如
此了解。

　　曾經參加過商務印書館於 2014 年舉辦的「香
港閱讀百年——點滴回憶在商務」舊照片／舊物徵
集活動。這個活動徵集與商務歷史有關物品，我即
時記起自己有一張商務舊書籤，於是參加「舊物」
徵集類別，最後更被選中「最具紀念價值」舊物的
五名得獎者之一。其實我最自豪的，不是擁有這張
書籤或是所獲的獎品，而是欣慰自己對書籤收藏瞭
如指掌，即使我的書籤藏品未算有系統地分類存放，
對有深刻印象的書籤，我都能於記憶宮殿裏很快搜
索到，也許每位收藏家都有這種超能力吧！

　　另外，不少文藝展覽或閱讀推廣活動也有宣傳
書籤，用以在場館內外，或者預計會參與活動的對
象所到之處派送。

南區文學徑提醒大家，香港
也是個富有文藝氣息的地方。

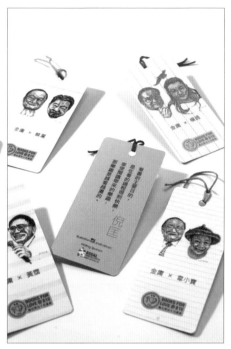

慈善賣書活動以金庸及其他名人、小說角
色作為宣傳，背後還有名人對閱讀的看法。

短期的書展也有
書籤作宣傳。

追憶童年

　　童年很渴望到麥當勞開生日會，有關四位原創角色的玩具亦吸引我換購收藏。當中我特別喜愛漢堡神偷。中學時，萬寧售賣麥當勞主角布公仔，我金錢有限，只能買其中一個回家，我也捨棄其他只帶走漢堡神偷。

　　2016 年六七月間，麥當勞於太古城舉行展覽，玩遊戲送書籤，大家有沒有去參觀呢？

　　麥當勞與書籤，兩者都是我儲物的對象，我就分開幾日去參觀玩遊戲，以索取多一套書籤。遊戲玩法是在現場以手機拍下所有 QR code，集齊之後，手機會出現「好賞，回到從前～小遊戲」的訊息，大會就會送出一套書籤。

　　麥當勞以出兒童樂園餐玩具為主，較少出版書籤，我所收藏到的麥當勞書籤不多，更顯得這套書籤珍貴。

　　活動中四位經典角色還現身唱歌玩遊戲，和途人合照！以往我都未曾見齊四位主角，而且他們也很久沒一起出現，我當然不會錯過此機會。當時我做了很好笑的行為，那次亦成為我難忘的一次追「星」經歷。

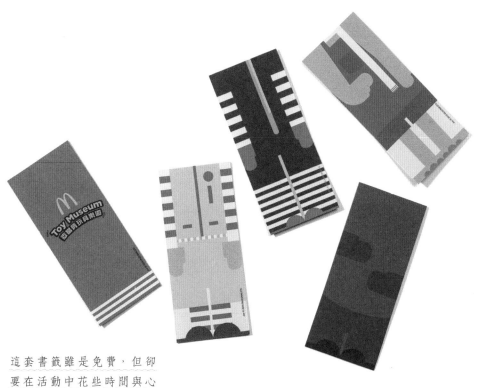

這套書籤雖是免費，但卻要在活動中花些時間與心機才能得到。

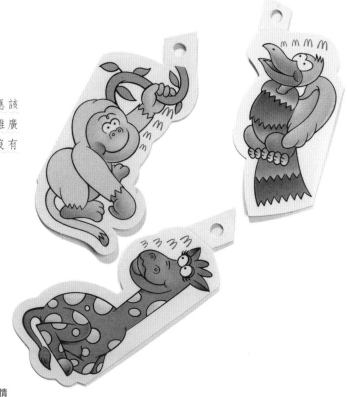

這套書籤在我記憶中應該已有 30 年歷史，是為推廣奶昔而出，大家還有沒有印象呢？

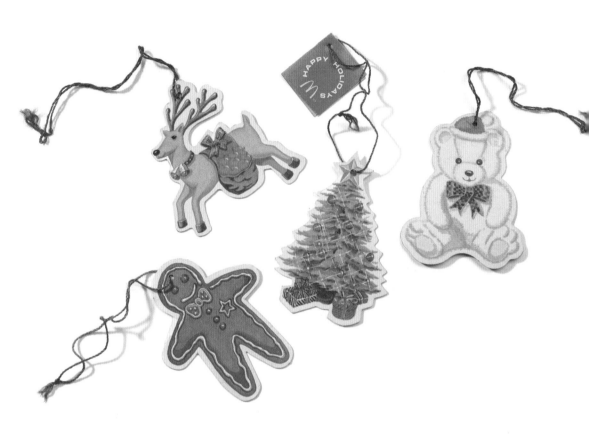

這是聖誕節送的書籤，上
面附有香味，輕輕磨擦特
定位置，便有香味飄揚。

活動當天我帶同我的漢堡神偷到場，等待其「真身」出現，我還預早到達以便待在第一行向他揮手。當然，漢堡神偷見我帶着他的「分身」支持，也向我揮手。另一方面，現場還為七月生日的人唱生日歌，我正是七月之星，主角連同小朋友一起唱生日歌，就當圓了我的童年願望啊，我更追着排隊等待和漢堡神偷合照，不枉我特意為他們遠道而來，歷程完滿了。有朋友可能笑我很無聊，很幼稚，那又如何？要保持童心，行動吧，以往沒法做的，趁現在做吧。

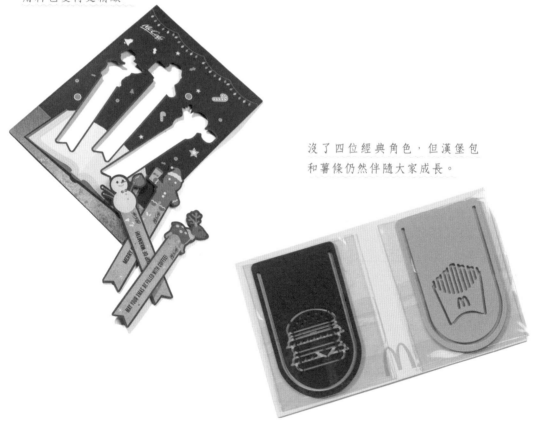

及至現在，麥當勞仍有推出書籤，
用料也變得更精緻。

沒了四位經典角色，但漢堡包
和薯條仍然伴隨大家成長。

厚臉皮

求「籤」

　　在我們成長的年代，只有兩大電視台，我媽媽多看亞洲電視節目，她說因為麗的呼聲的關係，即使已經改朝換代，她始終想看亞洲電視，我當年亦無奈接受。只得一架電視機，一家之主話事，我哪有權反對呢？亦因如此，我有觀看亞洲電視才有的經歷。

電視劇求籤記

　　話説亞視於 1990 年播放校園青春電視劇《藍月亮》，演員有羅頌華、容錦昌、袁潔儀等人，更以李克勤〈藍月亮〉、〈一生不變〉為劇中歌曲。仍唸中學的我，對劇中青春戀愛情節特別有感受，不單每集追捧，還參加報章刊登的有獎遊戲，對於當時過程依然記憶猶新。那些年需要剪下報章的參加表格，再填上欄目資訊，裝進貼上郵票的回郵信封寄到主辦單位，才會獲送書籤一張。為了索取到全套，我還大膽地加上紙條一張，介紹自己是收藏書籤的，並寫上：「可以送全套給我嗎？」要知道在沒有電話可查詢、沒有電子渠道可快速留言的年代，唯一可做就是靜心等待。

最後我得償所願，收到的回郵信件內是全套書籤！我實在要多謝當年那位負責人，可能他覺得有人傻傻自薦，那麼有誠意，就獎勵我吧，又或是因為不太有人留意該電視劇和遊戲，所以我才可得到全套，但無論如何，這是我人生第一次成功厚臉皮索取全套書籤！

我特別喜歡其中一張書籤的語句：「世界上最動人的笑容，是憤怒過後的笑容。」

世界上最動人的笑容，
是憤怒過後的笑容。

藍月亮

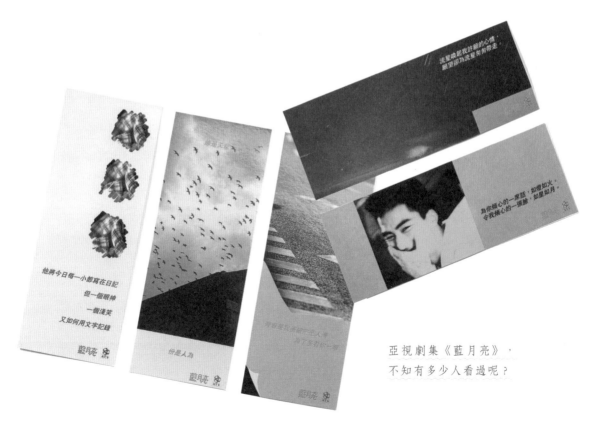

亞視劇集《藍月亮》，
不知有多少人看過呢？

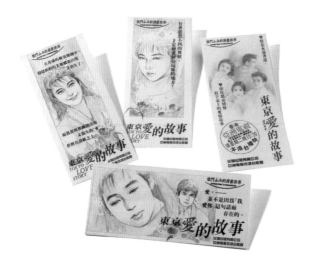

看亞視才有的回憶，還有看
《東京愛的故事》，大家還
記得劇中的角色嗎？

網上尋籤

還有一次這樣不要臉地求籤，是某年在互聯網
漫無邊際地搜索書籤相關事宜時，見到香港漁農自
然護理署出的一套珊瑚書籤。那一刻簡直像深海裏
發掘出寶藏般，只覺相逢恨晚，既渴望得到但又無
從入手，於是我便發電郵詢問如何索取相關書籤，
本身亦無特別期望，恰巧又遇到好員工，他以電郵
回覆並感謝我對該書籤有興趣，會寄送給我！

我還未來得及真心多謝，書籤已經來到我手，
看到實物那刻完全驚嘆超乎想像！我最初以為只是
數張書籤並以散裝派送，但收到的卻是個甚有分量
的公文袋，一打開，嘩！沒想過香港有這樣富心思
設計的精美書籤套裝，這套名為「香港石珊瑚」的
書籤，絕對是我收集的香港機構書籤中，最具誠意
之作！

我相信它們等待收留很久了，靜待數年，我們
終於遇上對方，因為收到不只一套書籤，所以我將
其中一套額外多出的送給外國書籤收藏者，希望籍
此讓外國人認識香港海岸。🔖

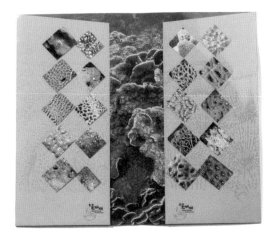

封套以石珊瑚作封面，內頁放了20張小書籤，每張背面都介紹一種石珊瑚的名稱、特徵。包裝封套內還有其他資訊，例如：齊來認識如何保護珊瑚、香港危險海洋生物；保護你的珊瑚區等，都和保護海洋有關，用於教育推廣保育活動。

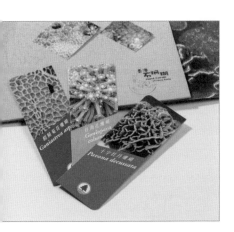

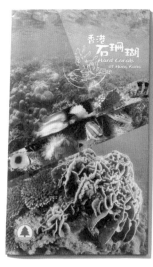

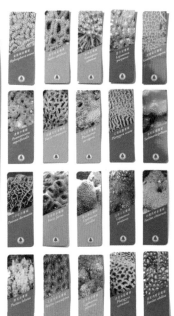

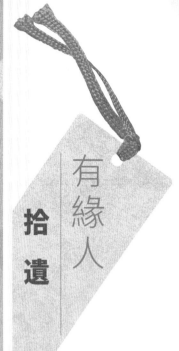

有緣人拾遺

除了主動收集，有時緣份到了，自然也會有書籤找我。有一日，我路過一個回收箱，有種引力將我吸引，我向它望了一眼，我發現有一套書籤以橡筋索起放在箱上。我當然好似發現寶藏般驚喜，即刻拾回家中。

我想放棄它們的人都應該想有緣人收留，所以才放在回收箱外面，而不是當一般紙放入箱，我就是這個有緣人。其實大家想捐文具、書籤，現在有很多途徑，絕對不要棄掉，花點時間就可以轉送有緣人。若果我並無遇上它們，它們可能已經被「輪迴轉世」了，我就不能在此介紹給大家欣賞。說實話，自此後，我都會常留意回收桶上還有沒有驚喜發現。

這套書籤讓大眾了解安全相關的小知識，我有緣遇上，難道就是一點啟示，我將可以趨吉避凶？哈哈，但願大家都平安啦。📱

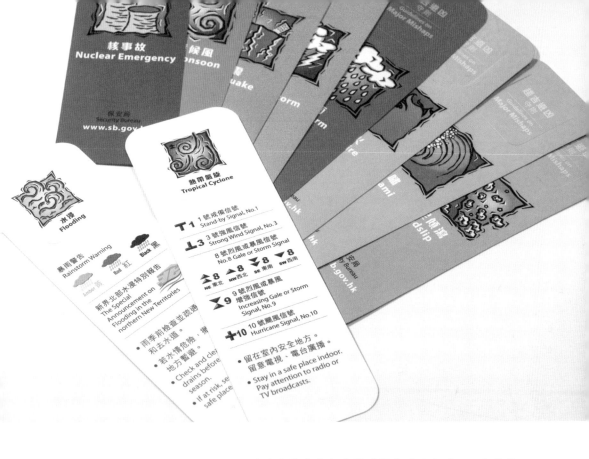

這套書籤出自保安局「趨吉避凶守則」，名字很有趣味，顏色鮮豔，一套 12 張，介紹香港可能會遇到的天災，簡單說明如何防避，保護生命安全。相信大家多聽聞的有颱風、水災、山泥傾瀉或行雷閃電這些情況，少留意其他都可能發生的事故如核洩漏、地震等。

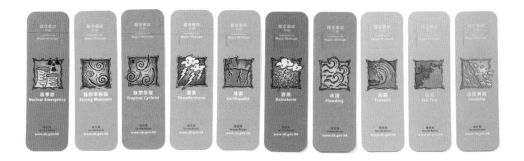

天文

初體驗

在八十年代，學生對俗稱「菠蘿包」的太空館絕對是趨之若鶩。要探知太空知識，只可到那裏瀏覽，如果有機會跟隨學校參觀更可以興奮到前一晚睡不着。現在學校教材、上網搜尋等讓天文知識普及起來，很多小朋友更參觀過不同國家的太空航天館，比起我們那年代幸福得多。

記得兒時，較哄動的天文現象，是 1986 年哈雷彗星造訪地球，哈雷彗星每 75 至 76 年造訪地球一次，故在當年牽起一番狂熱，下一次造訪，則要到 2061 年了。記得當時經常聽到新聞報道介紹，所以對它的名字不陌生，只是未能出外觀賞。香港太空館曾出版一套三張的書籤，包括發現彗星的英國天文學家哈雷的肖像及彗星的畫像。這套哈雷彗星紀念書籤是我投身工作後一次參觀太空館商店而購買，一看，就很有親切感，亦很有紀念價值。我並沒有想過相隔多年後，以書籤的形式和哈雷彗星再遇上。

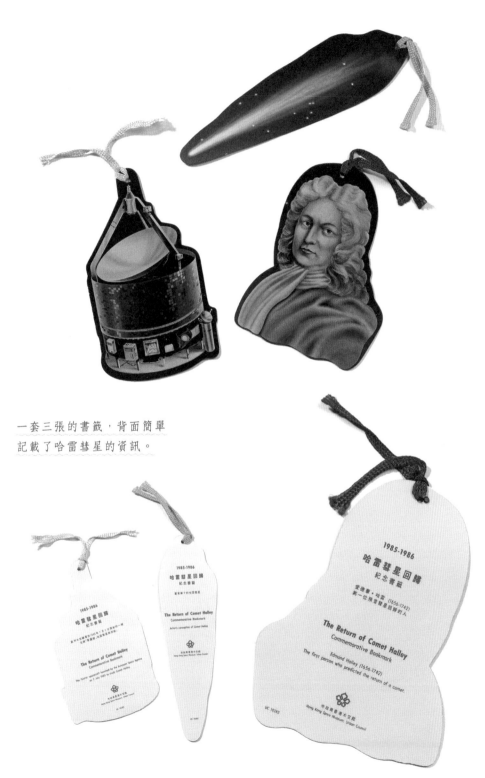

一套三張的書籤，背面簡單
記載了哈雷彗星的資訊。

下圖兩張書籤就是我在觀星營得到，算是我第一次收集到的天文相關書籤，它們以立體圖案作背景，貼上土星，地球圖案，當你左右移轉，視覺上他們也在移動，當年來說實在創意十足。

能夠親身感受天文的奇妙，是在大學時代。那時要享受大學多姿多采生活，除了參加 O camp，就是參與不同學會。人生第一次可以望見土星，是讀大學時參加天文學會觀星營。仍記得當時要去粉嶺浸會園宿營，學會帶同觀星望遠鏡讓我們欣賞星空。第一次用望遠鏡看見土星的光環，那種震撼激動至今仍感受到，每次提及觀星經驗，仍會不停和人分享，鼓勵大家有機會時要親身望一次。當晚踏入午夜後，我們還取出毛巾、被墊一起躺於球場中，寒風之中向天仰望，齊齊等待流星飛過。每當有人喧嘩，就知道必定有流星。我都是第一次見到流星飛過，只顧驚嘆卻未及許願。自從這次經驗，我更喜歡觀天望日，對天文太空充滿興趣，也令我的收藏中，有不少與天文相關的書籤。🖊

取材不同太空星體與探索而衍生的設計也大行其道。

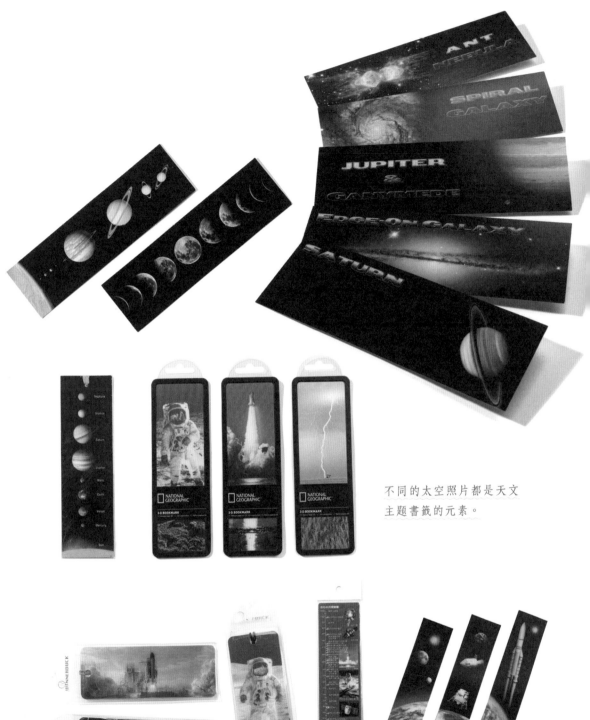

不同的太空照片都是天文
主題書籤的元素。

書咭收集冊

放學行書局看書籤屬於我當時最有益身心的課外活動，還記得於新城市大眾書局買到這兩本書咭收集冊。能有專屬的收集冊，可想像當年售賣書籤的市場。奈何我的零用錢有限，未能多買幾本備用。當年以為儲夠錢隨時都可再買，但原來隨時代文化轉變，未必所有物件都會永遠流傳，所以「只有據為己有，先可以長相廝守」！

這種書咭收集冊，內頁就像相簿的設計，用法是把每張書籤放入膠套內，方便閱覽每張書籤。

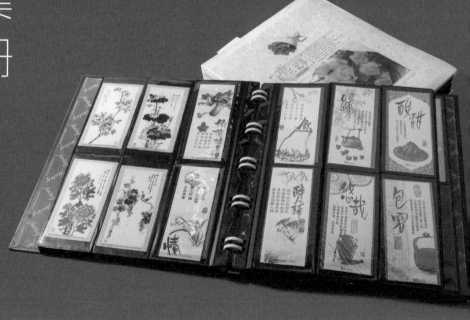

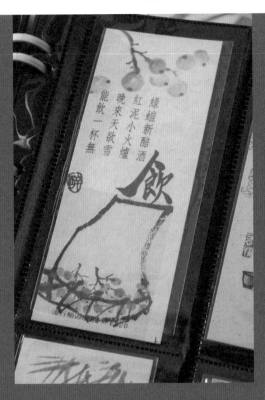

綠蟻新醅酒
紅泥小火爐
晚來天欲雪
能飲一杯無

書籤尺寸不一，
不是所有書籤都能放入書咭收集冊內。

不過，收集冊只限於收藏當時最普遍尺寸的書籤，大概是13cm×6cm。後來越來越多書籤設計開始不限於此典型的長方形尺寸，所以都不能將它們歸納放入冊內。於是我又要想想如何處理其他大小不一的書籤，其中對於小咭或迷你型書籤，我會以咭片套簿裝載，其他不同尺寸的書籤，亦盡量放入4R相簿中存放。

第 二 章

書籤

浮世繪

舊日

偶像

七八十年代，香港娛樂事業蓬勃，連帶衍生出不同的副產品，在版權意識還未成熟的情況下，書籤用上不同偶像作為主題也大有市場。

華仔與 Leslie

少女時代有兩位偶像——張國榮與劉德華，還記得在初中時，午飯後在土瓜灣一家精品店閒逛，看見店舖門前掛着的書籤袋上，有以這兩個偶像為主題的書籤。我仍記得當時興奮的心情，心裏暗暗大叫：「嘩！係 Leslie 同劉德華啊！」可惜，當年沒有太多閒錢收集偶像的全套書籤，省下飯錢都只夠買下幾張。這幾張至今依然是我的珍藏，而且當時不敢讓媽媽知道我用零用錢買明星產品，即使買了回家，也不會取出來使用，更害怕遺失它們。

小學時，有位男同學的樣貌和華仔很相像，我就開始留意並喜歡華仔，每次買偶像書籤，我都一定買齊 Leslie 和華仔。可惜其中有兩個系列，華仔款式已售罄，心情就像將近完成一幅拼圖時才發現缺失一塊，至今翻看此系列時仍然存在缺失感。不過，缺陷也是另一種美，是永久留下的回憶。現在偶爾於不同渠道發現印有他們肖像的書籤，我便會收藏回來，作為彌補過往心靈上的一點空隙。

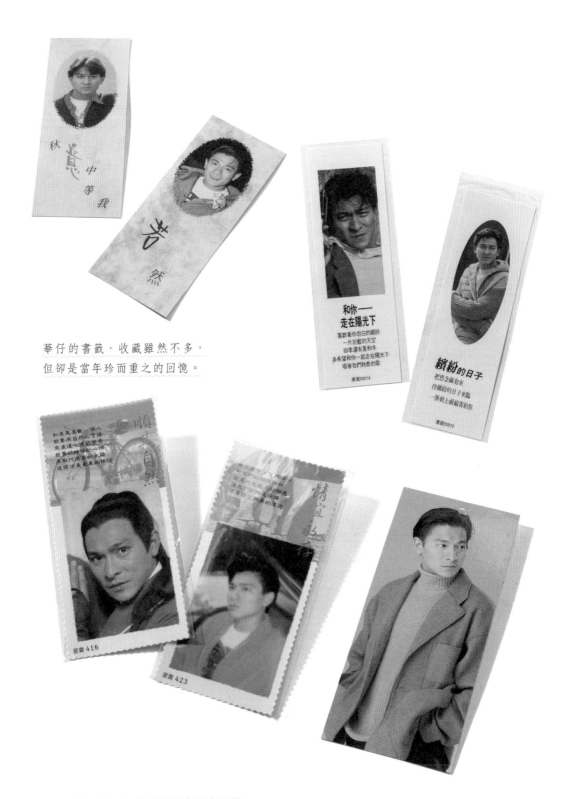

華仔的書籤，收藏雖然不多，
但卻是當年珍而重之的回憶。

和你——
走在陽光下

喜歡看你坦白的眼眸
一片的藍的天空
四季還有夏和冬
多希望和你一起走在陽光下
唱著我們熟悉的歌

鷹閣00014

繽紛的日子

把思念藏起來
待繽紛的日子來臨
一併献上或編寄給你

鷹閣00012

如果及喜歡一個人
就要用自然的言語
去表達心底的感受
就算取得他的手牽
來取代遙遠的夢境
這樣才是最真的戀愛

順其自然

星雲 416

星雲 423

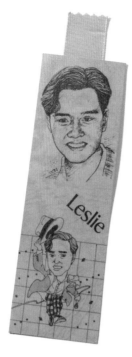

當年，很羨慕我的哥哥有錢買黑膠唱片，我只能夠省下零用錢買書籤、雜誌欣賞。因家居地方不大，只可留下書籤作收藏。眾多收藏中，最喜愛一張以漫畫風重塑 Leslie 的《全賴有你：夏日精選》專輯造型的系列，回想當時他草帽、格仔褲，瀟瀟灑灑的造型，真的迷倒萬千少女。

現在我也會重複欣賞 Leslie 的書籤，追憶他在台上風華絕代的魅力，重溫我的「少女心事」。2003 年的 4 月 1 日，當年情景，當時心情，當刻的不可置信，仍然記憶猶新，每每眼泛淚光。這種思憶雖帶點遺憾和傷感，書籤卻成為陪伴我一同度過的好伙伴。

那時《全賴有你：夏日精選》中的哥哥真的瀟灑倜儻。

每張哥哥的書籤，都是陪我度過每年 4 月 1 日的夥伴。

不論是造型照還是演唱會片段，
哥哥的風姿也一樣迷人。

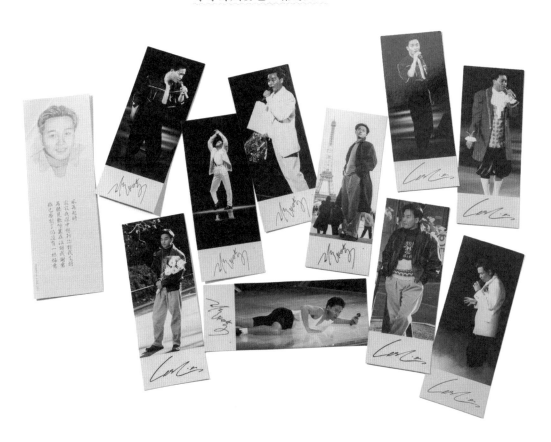

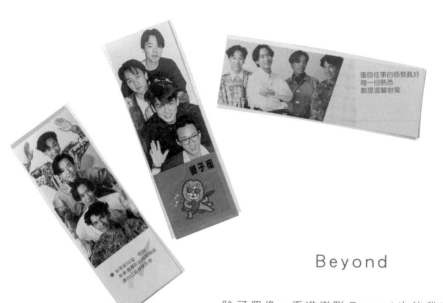

Beyond

　　除了偶像，香港樂隊 Beyond 也伴我度過青春歲
月。第一次接觸他們是學校邀請他們表演，第一首認
識他們的歌曲是〈永遠等待〉。當年他們以地下樂隊
出道，仍然一頭長髮，我一見就愛上，並不覺得他們
太 Rock 太吵，只覺得他們好型好靚仔。第一次出外看
他們表演，就是在高山劇場，少女的我，瘋狂追捧他
們，還會帶相機走到最前拍照，那已經是最近的距離，
自他們走紅後，再未有機會追近他們。

　　追星是要投資的，在有限金錢下，要有點積蓄才
可以購買他們的專輯。家駒在日本遊戲節目因意外身
亡，當日我剛放暑期工，簡直不敢相信，聽着收音機，
留意樂隊的情況。他們從日本回港後出席商業電台的
音樂會，是意外後首次公開演出，收音機在一陣靜寂
下，突奏起〈海闊天空〉，之後就是家強在傷感中演
出。我坐在收音機旁即時以卡式帶錄音，傷感極了，
他們如何面對這大打擊呢？不知大家是否也和我一樣
在同一夜空中淚如雨下呢？哭透了也掏空了心靈，多
年來，有相關紀念演唱會、展覽都會去參觀緬懷一番，
心痛的感覺猶在，心底常浮起「天妒英才」一說，亦
因而決心更要積極面對生活，活在當下。

香港的偶像又何止這三個單位，以下這些在香港
不同年代出現過的明星，你又記得他們的面孔嗎？

四大天王的另外三位。

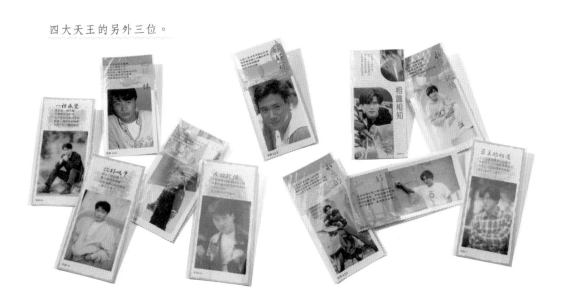

女歌手方面有陳慧嫻。

除了肖像，帶有明星象徵
意義的圖案或文字也很有
紀念價值。

台灣來的「小旋風」林志穎。

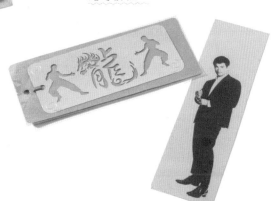

如今，追偶像的風潮仍然流行，不過對象卻移師到韓國，其中韓國天團 Big Bang 是我最欣賞的。開始認識他們，就只因「Big Bang」這個詞。我從電視節目推介中聽到「Big Bang」，以為是有關宇宙大爆炸，誰知一看就深深被他們的歌舞吸引，就此追隨了。他們有次在香港舉行巡迴演唱會時出版過書籤，我則提早排隊買下，另外我也有收藏《YES!》雜誌附送的 Big Bang 書籤。

　　除了明星的肖像，流行歌曲也受青少年追捧。不知大家有沒有抄歌詞經驗，我以往經常抄寫歌詞，可能因為如此練字，我的字體也不太差。八九十年代仍以卡式帶、黑膠唱片或 CD 售賣歌曲，內附歌曲歌詞。然而歌詞字體較小，當時又未有互聯網可以搜尋歌詞再複製，唯有把喜歡的偶像歌曲，人手抄錄於筆記簿，放在書包或書桌。甚至帶回學校在上堂悶悶不樂時偷偷觀賞，心中哼出歌聲，這行為當然不會被發現啊。書籤製造商也許從中嗅出商機，因此以歌詞製作不少書籤。📱

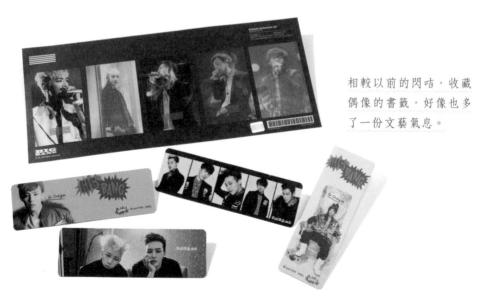

相較以前的閃咭，收藏偶像的書籤，好像也多了一份文藝氣息。

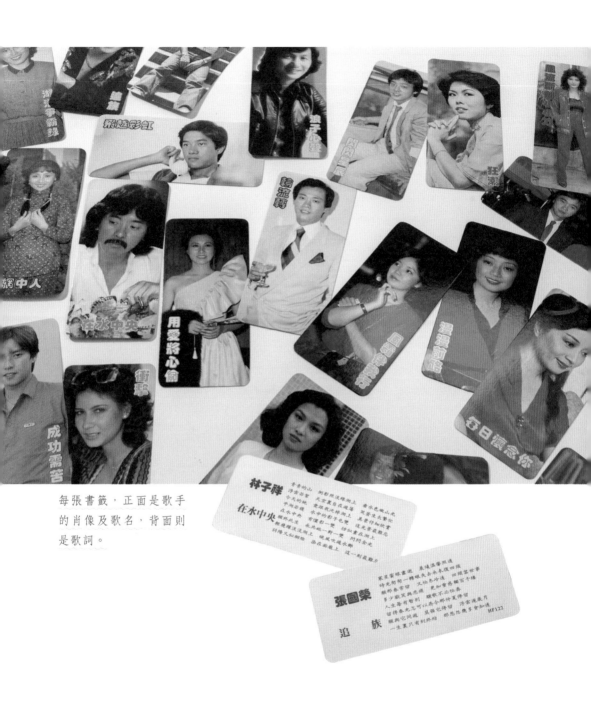

每張書籤，正面是歌手
的肖像及歌名，背面則
是歌詞。

童心
童伴

　　不論甚麼年代，卡通人物都是伴隨小朋友成長的元素，即使未能常常買下卡通人物的玩具或毛公仔，但透過卡通片或書本，也能成為童年回憶，為不同的小孩帶來歡笑喜樂。每個人在童年都不缺卡通片陪伴，也會偏愛某些卡通角色，我的心頭好就有加菲貓、Forever Friends 與龍貓。

加菲貓

　　加菲貓古惑搗蛋的性格，令人會心微笑，回想以往未有 DVD、YouTube 或其他綫上平台重溫喜愛節目時，為了可以看加菲貓，會在放學後趕回家以錄影帶錄起加菲貓的卡通片。那些年多麼堅毅啊，要好專注地一邊錄，一邊留意廣告時間就暫停，賣完廣告再繼續；若是趕不及暫停，會即刻回帶剪接，務求卡通片可以一氣呵成播放，盡力地錄影每集。到考試期間，就會重溫讓自己輕鬆一下，可惜錄影帶保存不易，自家中錄影機壞了後，已再無保存。那些年並不容易買所謂精品，毛公仔、擺設都屬於奢侈品；相反，一張書籤已經滿足學生擁有卡通角色的心願。

這套書籤的文字很配合加菲貓的個性。

表情多多的加菲即使不用彩色印刷也不見沉悶。

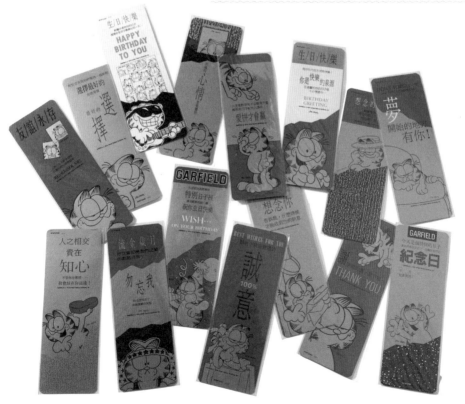

加菲貓迷一定知道他們
各自的名字。

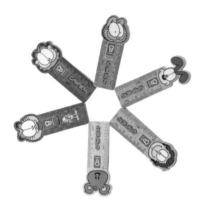

現在越來越少見有心思的書籤贈品，我估計商家
可能想：「睇書風氣下降，又點會用書籤？而且都無
人對書籤有興趣啊。」因此每見有商品以書籤作為宣傳
產品，我也會十分支持欣賞。還記得 2012 年，嘉頓的
袋裝莉萊蛋糕附送加菲貓系列書籤一張，每包送的款式
都不同，亦不能窺探內藏款式。為了儲齊全套，我買足
幾星期，家人幫忙日日食，最終儲齊六款！

還有最圓滿的一件事，是 2018 年圓方舉辦加菲
貓的展覽，我刻意穿上加菲貓 T-shirt 去參觀，意想不
到會遇到加菲貓爸爸 Jim Davis！他果真是慈祥老人，
滿臉笑容，可以創作這麼搗蛋的加菲貓，令很多人都
可以開懷大笑，實在感動。當時我還邀請 Jim Davis
於我穿着的加菲貓衫上簽名，我更和他合照，作為小
Fans，絕對無憾啦！大家都是 Fans 的話，可能我們都
曾出席過同一場合！

加菲貓也推出過鼓勵閱
讀的書籤。

窩心的文字與加菲貓的
性格成了對比。

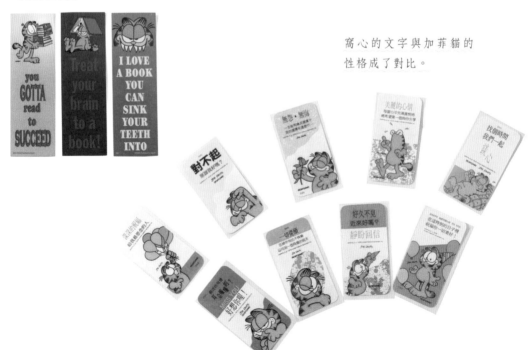

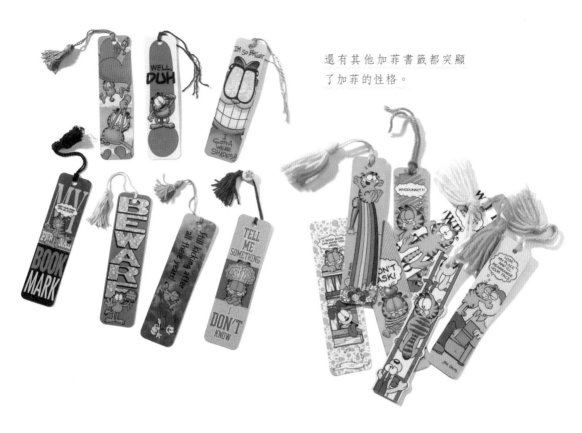

還有其他加菲書籤都突顯
了加菲的性格。

一句簡單的句子，加上加菲
貓醒神的模樣，就成了一系
列可愛的書籤。

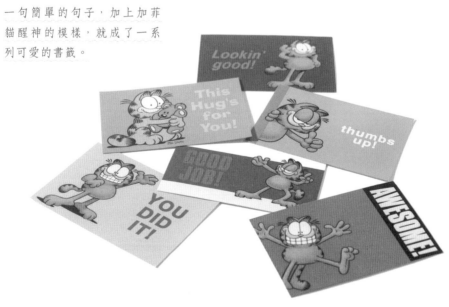

Forever Friends

　　Forever Friends 的可愛啤啤熊都是我至愛心頭好。這隻肥嘟嘟的熊出生於英國，作者以木顏色畫風畫出牠溫柔又溫暖的感覺，含蓄又純真的動態。每次收到在英國的朋友派牠越洋過海送上的生日祝福或聖誕賀詞，我都感觸萬分，牠名字就已經表達了「Forever Friends」，怎能不動容！我自此就很喜歡這隻熊，當時牠在香港還未算大熱，未及日本動畫主角般普及，只於售賣 Hallmark 產品的店舖內，或是在屈臣氏才能買到牠的賀卡，八十年代的畫風，相比現在加入了動畫動態的畫風，各有不同可愛之處。但我還是喜歡逗留在八九十年代的肥 bear，含蓄、純真，而且載滿了我的友誼回憶。

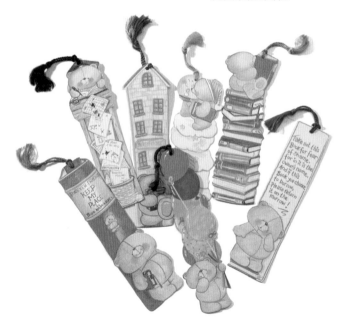

相比加菲貓，Forever Friends 來得純真又溫柔。

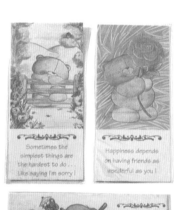

文字上，Forever Friends 多數配搭英文。

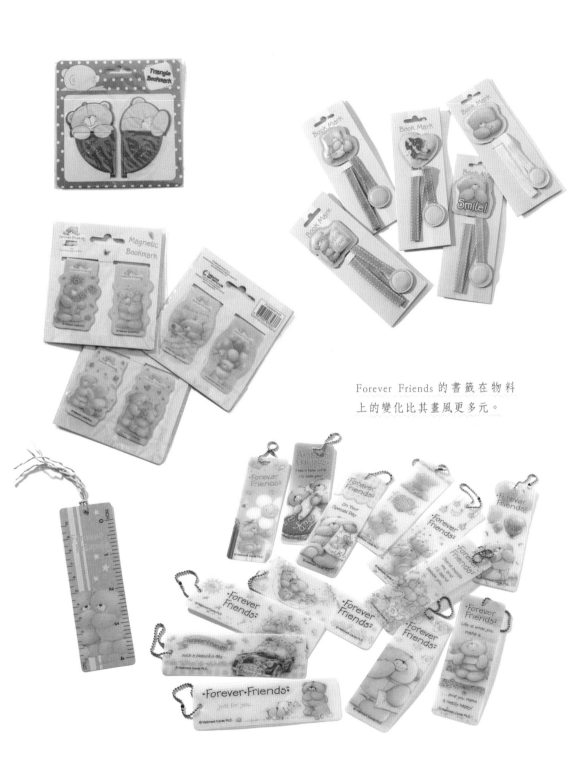

Forever Friends 的書籤在物料
上的變化比其畫風更多元。

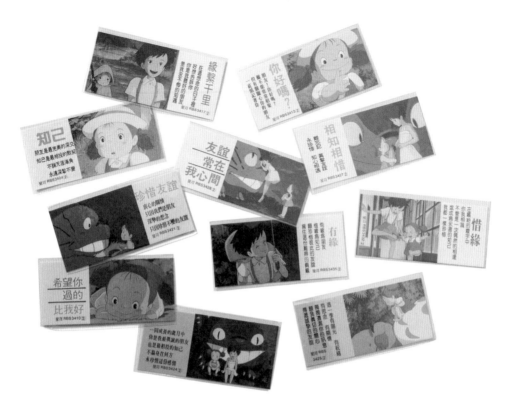

龍貓

　　另一至愛，亦算是風靡全球的龍貓了。1988 年電影一出，無人不喜愛肥嘟嘟的龍貓，牠的魅力至今不減，故事中只有擁有童真的小朋友才會見到牠們，提醒大家保持想像力。我購買的書籤中一定少不了牠們，有大有小不同尺寸；在不同渠道收集的書籤中，亦必定見到龍貓的足跡。書籤節錄了很多電影情節，一看便會記起當中的感情。我特別喜歡兩姊妹與龍貓一起等貓巴士出現的一幕，龍貓覺得雨點滴在雨傘時的滴滴答答聲很有趣，於是大力一跳，震動樹枝上的雨點降下，「滴滴答答」變成傾盆而下，實在可愛！大家還是小朋友時，都很喜歡下雨踢水，這就更增加這套動畫電影的親切感。

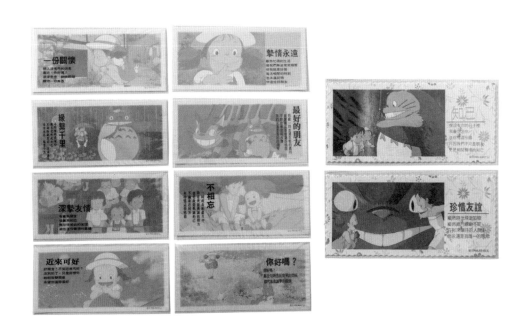

大部分的龍貓書籤都是輯錄電影中的畫面，值得
反思是，在「山高皇帝遠」的香港，日本的創作
者有沒有因為這些書籤而獲得應有的酬勞呢？

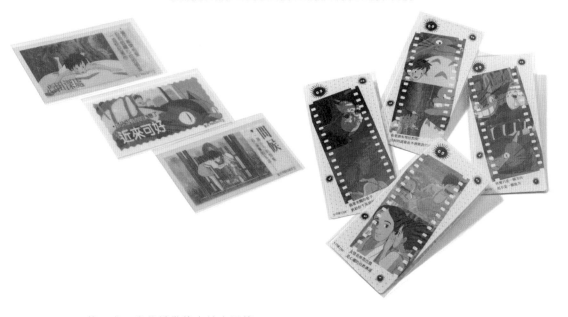

除了我偏愛的這三個卡通角色，很多流行的卡通
人物也伴隨着不同年代的小朋友成長。

Disney 的 人 物 眾 多 ， 我 的
收 藏 中 ， 始 終 以 Mickey
Mouse、Donald Duck、
Winnie the Pooh 較多。

公主系列是近年常見的書籤。

Looney Tunes 也是曾紅極一
時的卡通系列。

說到童伴，日本的 Sanrio 每隔一段時間就推
出新角色，成了一班中小學生的回憶，Hello
Kitty 更是長青。

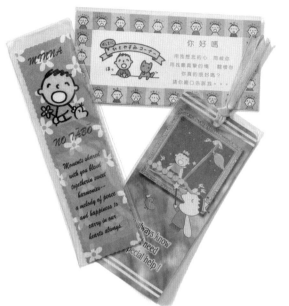

很多人以為 Little Twin Stars
是情侶，事實上二人是姊弟。

相傳大口仔是個有自閉症的小孩，
所以身邊只會有一班動物作朋友，
不知這是否創作人的原意？

「賤兔」是來自韓國
的卡通角色。

歐美系列還有比利時的藍精靈和
Mr. Men & Little Miss。

即使沒有熟悉的卡通角色，但只要見到可愛書籤，我都會按捺不住買入。這些書籤簡單純真，以童心角度表達心意，輕輕鬆鬆，無拘無束，是保持稚子之心的良藥。

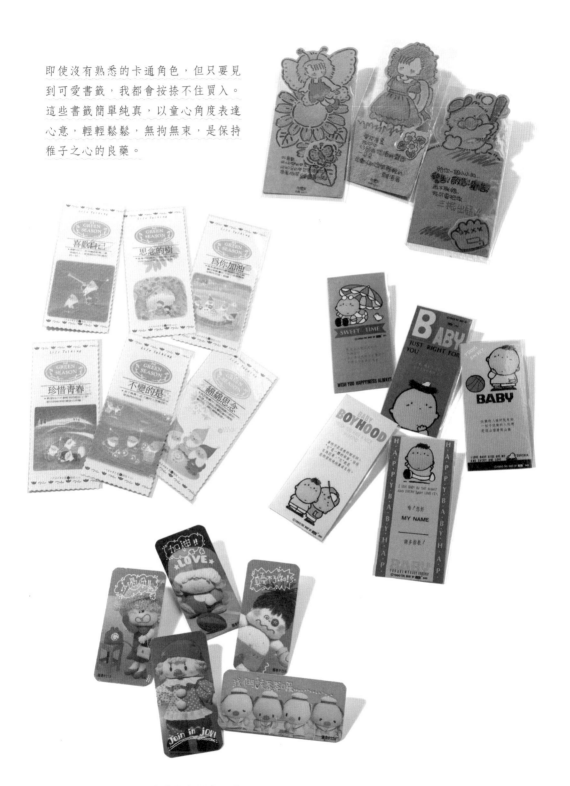

傳說中的女孩

八九十年代曾大熱的一系列少女畫書籤，相信大家一定有印象，就是那些有黑黑大眼的少女。她們全都形態優雅，神韻都捕捉得像真少女一樣，樣子甜美清純，畫風夢幻，配上不同語錄，有種心靈平和的感覺。我以前只為欣賞她們的美貌而買，但從未知道作畫者是誰。

直至在互聯網上瀏覽，才偶然得知這些少女畫是來自日本著名畫家及插畫家太田慶文，他以用淡色水彩來描繪少女和兒童而聞名。據說當年可能是有商家未經授權下套用了他的畫作於不同書籤及文具上，所以此少女風書籤的系列多不勝數。當時曾出過大張、小張、紙製、膠片印，或再加上一張牛油紙製作朦朧美效果。即使當中出現的畫像大同小異，仍阻止不了她們的吸引力。正所謂少女情懷總是詩，女學生購買一兩張作收藏之餘，可能還用作心意傳情送給特別的人。不知太田慶文知道自己的畫作成了書籤，更在香港賣得成行成市，會有甚麼感受？

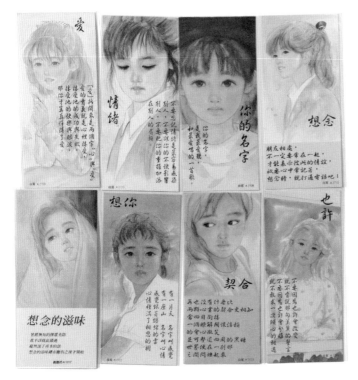

當年以這個畫風描
畫不同少女的模樣
而推出的書籤曾盛
極一時。

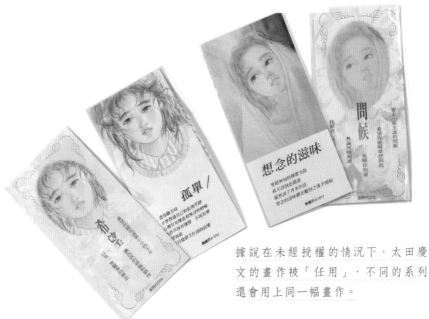

據說在未經授權的情況下，太田慶
文的畫作被「任用」，不同的系列
還會用上同一幅畫作。

除了太田慶文的少女系列，那時還有一輯畫風有點像日本電視劇《阿信的故事》的小女生書籤，那小女孩身形圓潤，背景多是悠閒的田野，亦很有詩意，雖然未及上述少女畫風流行，但我收藏中亦有數十張。

這個田間少女系列的畫作未有太田慶文的
少女系列細緻，但也滿有詩意。

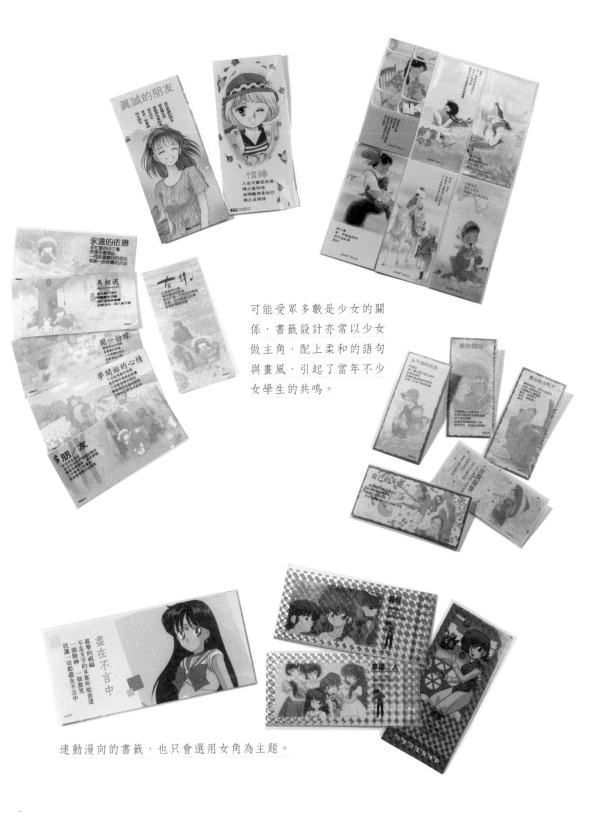

可能受眾多數是少女的關係，書籤設計亦常以少女做主角，配上柔和的語句與畫風，引起了當年不少女學生的共鳴。

連動漫向的書籤，也只會選用女角為主題。

書法
字體

　　小學階段必定要學寫毛筆字,那時算是對書法初有體驗,但仍未懂得欣賞,只覺每次要做毛筆功課都是「大工程」。首先要鋪好報紙墊枱,還要把墨水倒入墨盒,墨水味很難形容,我不會稱為難聞,但一定不會是香味,還要將字模放入練習簿內,沿字型臨摹書寫,我還會經常弄黑雙手。小時候真的不太喜愛寫毛筆字,當然亦不會仔細欣賞。

　　人的心態真會隨年月而改變,雖然我對書法沒有研究,亦未能寫得一手好書法,但已學懂投入傳統書法演繹的詩詞歌賦,亦可細味當中智人雋語,平和及清空腦內塵世俗事,所以我很樂於反覆閱讀,讓自己安靜下來。

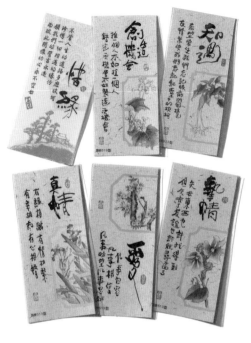

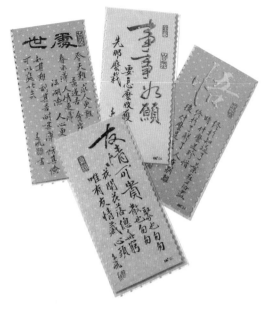

以文字為主體的書籤，多以手寫書
法突顯文字的美感，也能藉此認識
不同的字體。

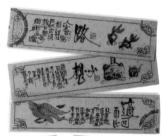

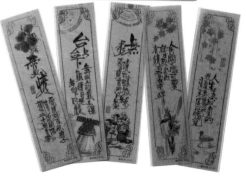

回憶・阿虫

　　我的年代，為人熟悉的香港漫畫家有阿虫（嚴以敬），他以中國書法及水墨畫小品，寫下做人處事的智慧，記下生活上的一點甜，鼓勵心靈。我當時對那批書籤一見鍾情，買了全套！

　　自阿虫去世後，其家人開放他的作品供人免費下載，讓他的美學與精神傳承下去。我鼓勵大家到他的Facebook或網頁，欣賞其畫作以及仔細細味人生，能給你安撫心靈，啟發另一看世事的角度。

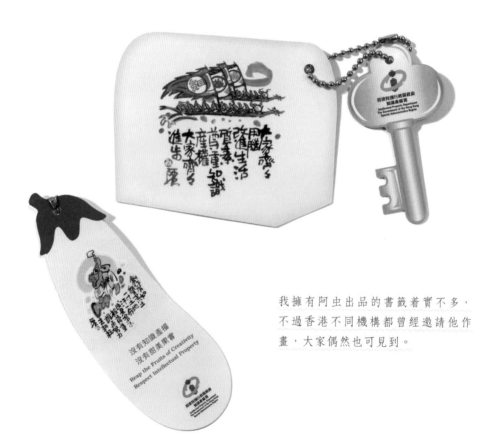

我擁有阿虫出品的書籤着實不多，
不過香港不同機構都曾經邀請他作
畫，大家偶然也可見到。

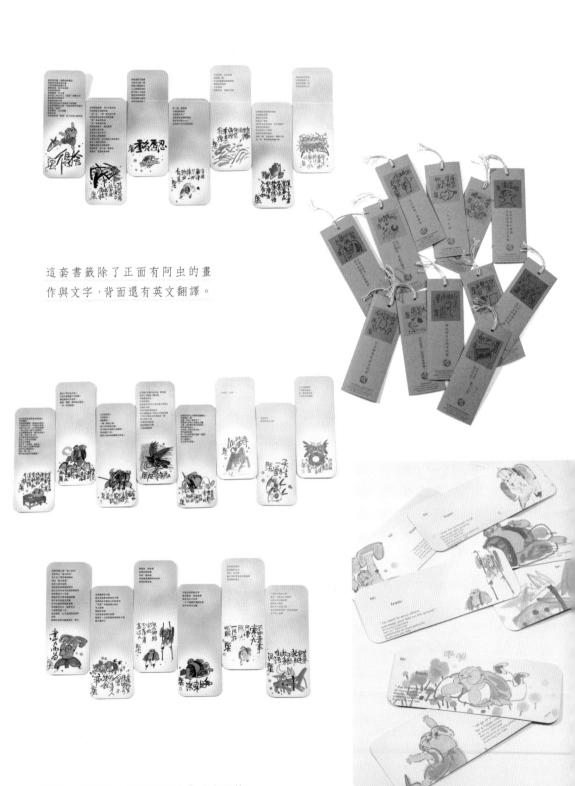

這套書籤除了正面有阿虫的畫作與文字，背面還有英文翻譯。

書法新秀

　　事實上，香港還有不少喜愛書法，繼而成為書法家的後起之秀。大概 2016 年，我於一個網站裏看到有位叫「練黑」的年輕人開班教書法。搜索一下他的背景和作品，從中得知他對發展自己興趣的決心，不怕困難從頭開始，一步一步遇難解難，為的是成全自己的理念。我覺得他的文字構圖很獨特，筆法帶着一股熱情，而且會以圖畫伴隨書法表達訊息，字體以不同形態展現，讓我留下深刻印象。因此我追蹤他的Instagram，還在市集上第一次見到他，他擺攤賣字並為客人即場題字。當時我毫無預備，只選購一張書籤，其後，我趁有機會向他介紹我是專儲書籤的人，希望他會容易記得我。

練黑的文字有其獨特的風格。

這個書法「牌匾」，成了我書籤專頁的牌頭。

有次在 Instagram 平台上，練黑舉辦了即席心聲題字。很幸運，那次我被選中了，於是就向他要求「我要去火星」的書籤。最開心一次就是在另一個市集上，再次遇上他為客人題字，我立刻排隊，更預備好題材，也再提及自己儲書籤並想他為我的書籤專屬 Facebook 題字，感覺就是開舖要有個靚牌匾一樣。

事實上，真的很佩服年少的勇於嘗試，為理想的堅持！某種情況下，我都可能因為他的堅毅，啟發了繼續收藏書籤的理想，相比起來，我的收藏路已經很平坦，並無他要面對的種種困難。

我雖不精於書法，但無礙接觸與學習。近年多流行小組興趣班，當時就上了一堂書法班，手寫一個鎖匙扣送給自己，當時腦海中都只是「書籤」，於是就這樣題字給自己。

不是書籤的「書籤」匙扣。這是我跟小巴牌手寫師傅麥錦生先生在工作坊上學寫的。

電影
搜畫

以電影主題派送書籤作宣傳，現在相對較少了，
亦因而更加矜貴。一齣 90 分鐘，甚至多於兩小時的電
影，大家可記得當中幾多內容？我記憶力不強，但我
一定記得能牽動心情的電影。

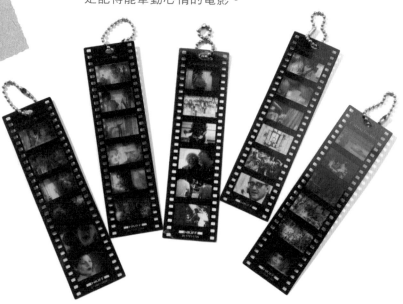

香港國際電影節與航空公司曾推出書籤
為活動宣傳，以菲林造型印上一幕幕經
典，非常配合主題。

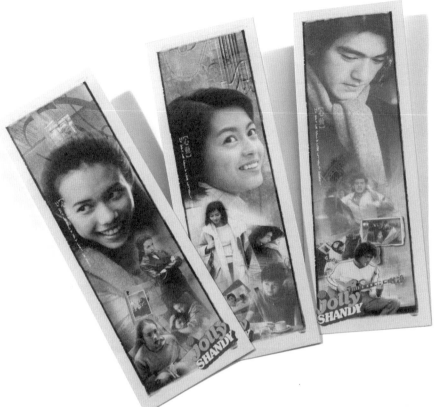

《心動》被喻為梁詠
琪與金城武全盛時期
的巔峰作。

心動

　　某日，在二手平台見到一套書籤，即刻所有感覺
湧上心頭，那套就是電影《心動》的書籤！一看見它
們就回憶起電影劇情、歌曲歌詞，因此即時入手。

　　何謂心動？張艾嘉當年執導電影《心動》，就正
訴說那種少男少女純潔的愛情，無論相隔多久，冰封
了的回憶原來仍可令人心動。男主角金城武，女主角
梁詠琪，因現實環境錯過了一起走至最後的時機，大
家分開後各有家庭，重逢後仍然記得曾為對方心動的
時光。最深刻一幕，是男主角浩君在機場送上一個盒
子，小柔在飛機上打開，原來內裏收藏了浩君在外地
每想念小柔時，所拍攝天空的相片，每次看這幕都會
感動落淚。

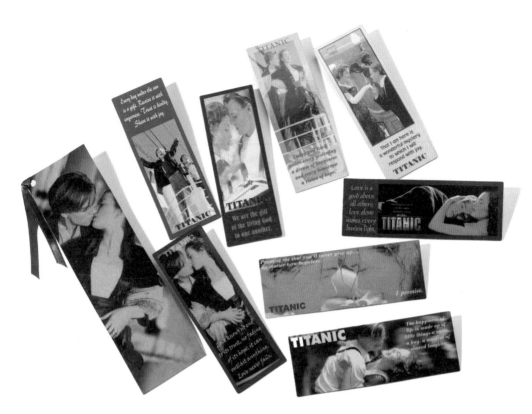

相信一提到《鐵達尼號》，大家腦海就會即時浮現無數經典場面。

鐵達尼號

1997 年上映的《鐵達尼號》（*Titantic*），男主角李安納度那超級俊俏的臉蛋絕對迷倒了我。那些年的少男少女都追求驚天動地的愛情故事，必對此電影念念不忘，亦是當時拍拖必看電影，那麼這電影令你回憶起誰？

男女主角 Jack 與 Rose 的經歷實在浪漫又震撼，Jack 甘願為愛人犧牲，Rose 則敢於打破傳統追求自主人生路，為了 Jack，為了自己好好活下去。

多年後，明珠台曾重播此電影。女兒欣賞後都讚嘆當中情節，明白為何此電影會吸引我。現今，連我兒子都樂於重看它，經典電影自有它的吸引力，能跨年代牽動不同人的心。

吸血新世紀

　　十年前一套《吸血新世紀》(*Twilight*)小説系列，
訴説吸血鬼、人類以及狼人的故事，拍成電影後成為
一時佳話，亦重拾我對奇幻愛情小説的追看之心。讀
完一系列小説，再追看成套電影系列，更買 DVD 於家
中收藏，還因對它的狂熱追捧，特意托朋友於英國購
入書籤。

　　記得一次和女兒一起到戲院看《吸血新世紀》第
二集，觀看至 Bella 和 Jacob 在海灘訴説吸血鬼和狼人
的傳説的一幕，畫面突然停止了。當刻我們仍猶豫是
否電影效果，等待了片刻職員才通告因故障未能繼續，
戲院方面，則補償禮券再換取下次戲票，我們並無失
望，反覺得可以再看一次。我們每次重看此集，仍會
回憶當天戲院的特別經歷。

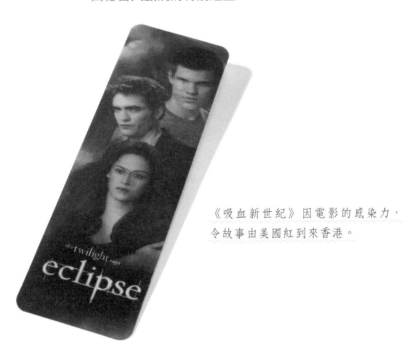

《吸血新世紀》因電影的感染力，
令故事由美國紅到來香港。

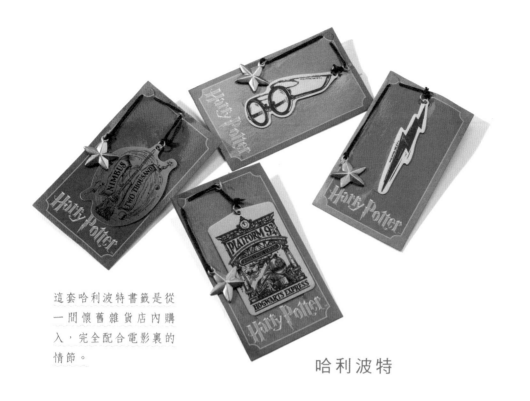

這套哈利波特書籤是從一間懷舊雜貨店內購入，完全配合電影裏的情節。

哈利波特

從小所認識，魔法只有傳統魔法師、女巫才擁有，深不可測，神秘黑暗，不公開傳授，只能於黑暗處修煉。直至哈利波特（Harry Porter）小說系列的出現，才打破大眾對魔法的想像。原來魔法有學校來教授，嘩！我都想入讀霍格華茲啊。相信霍格華茲學生造型已取代了傳統魔法師和女巫的地位，電影中幾句中文翻譯「去去武器走」、「係愛呀，哈利！」至今仍常常被人引用。

還記得和女兒特意挑選 iSQUARE 的 IMAX 版本看最終章，那立體震撼場面仍然歷歷在目。每次重溫，我們仍會提及那感覺。我們在那十年看齊全套電影，完全投入他們的魔法世界，和他們一起成長，兒子後來也追隨重看全系列電影。我估計這小說、電影系列也隱藏了魔法，會讓大家不自覺地追隨，可以十年又十年地延續下去，成為經典。

還有不少電影也推出過書籤，當中多少套令你留下深刻印象？📱

電影公司湊合不同的電影推出的書籤。

《圖書館戰爭》是講述一個組織為保護出版自由，而在圖書館「拯救」不同著作的故事。

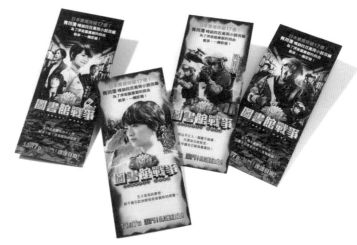

《開心萬歲》以香港夜景為書籤主題，因是賀歲片，還有一大堆祝福語句。

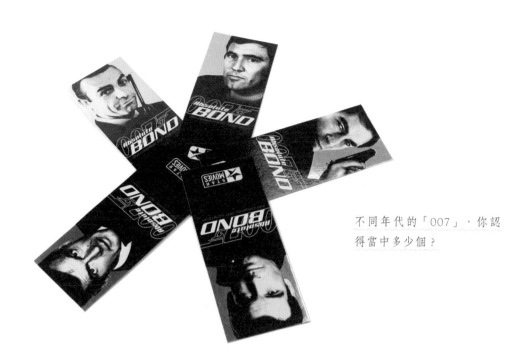

不同年代的「007」，你認得當中多少個？

不同集數《星球大戰》的經典人物。

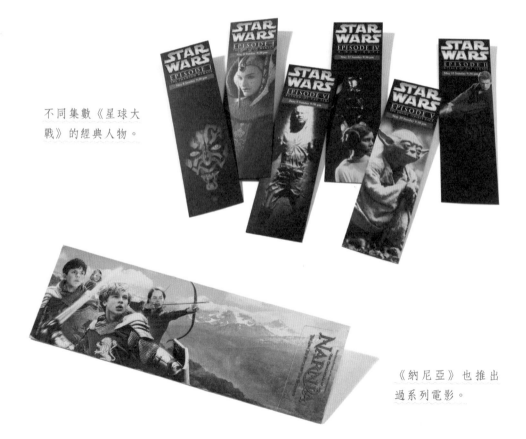

《納尼亞》也推出過系列電影。

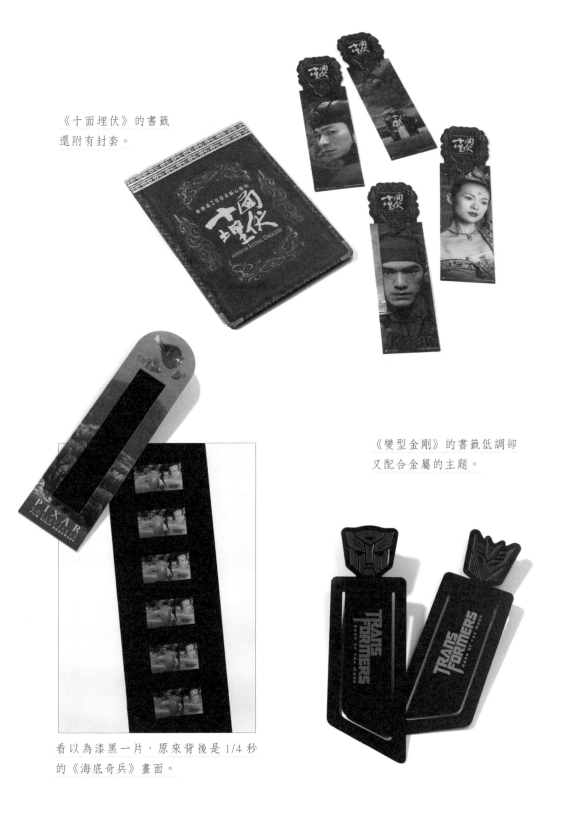

《十面埋伏》的書籤
還附有封套。

《變型金剛》的書籤低調卻
又配合金屬的主題。

看以為漆黑一片，原來背後是 1/4 秒
的《海底奇兵》畫面。

動物巡禮

　　動物一直都是書籤常用的主題，除了有動物的繪畫，也有動物相片，主要都是以可愛為主，由常見的貓狗，到早已絕種的恐龍，都能成為書籤主角。

　　說到與貓有關的，當然少不了忌廉哥，相信牠是香港最早出名的寵物 KOL，香港人無論是否貓奴，都應該會認識牠。自網絡世界興起，KOL 已經不限於人類，寵物 KOL 也絕對吸睛，每次與子女到尖東，都一定到士多探望牠。牠未必每次都會坐到士多前面，有時牠不出來看舖就見不到牠。即使有幸遇上，牠也未必會擺定甫士讓你朝聖。

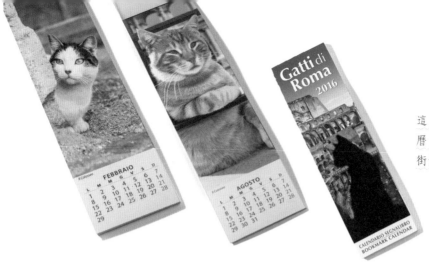

這套書籤集月曆、書籤與羅馬街景於一身。

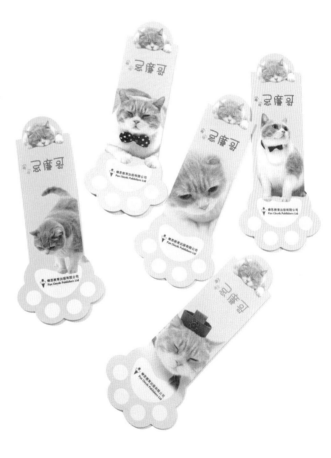

書籤裏的忌廉哥大都處於一種半睡半醒的狀態,十分治癒。

不同風格的貓書籤。

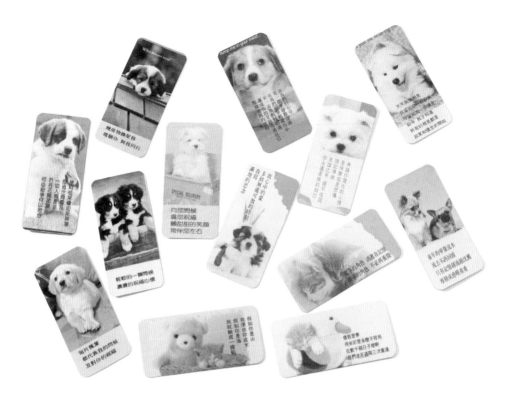

毛茸茸的小狗也十分得少女的歡心，
配上感性的語句，就變得十分吸引。

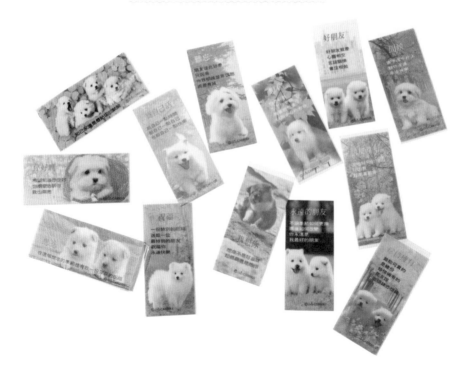

從小特別喜愛北極熊書
籤，每次看到北極熊受
到環境的威脅，便會關
心牠們會否有天不再存
在，希望將來不會只能
從書籤中欣賞牠們。

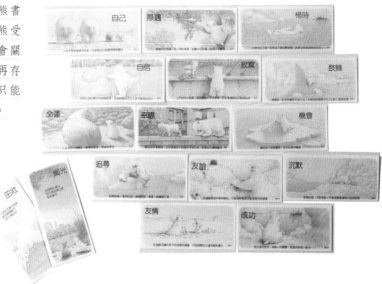

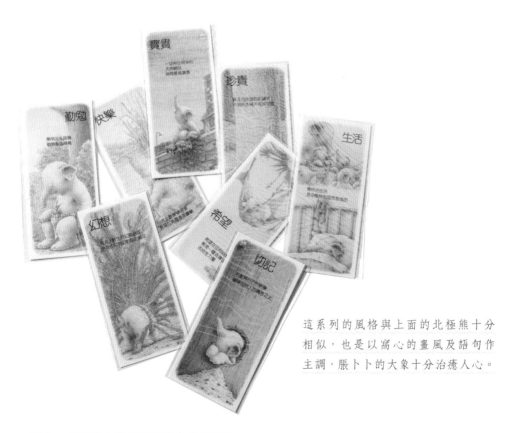

這系列的風格與上面的北極熊十分
相似，也是以窩心的畫風及語句作
主調，脹卜卜的大象十分治癒人心。

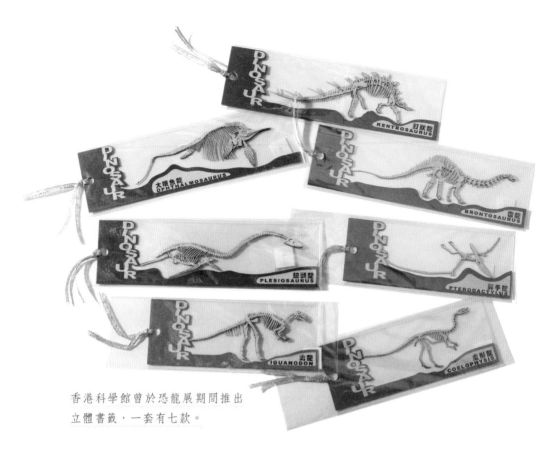

香港科學館曾於恐龍展期間推出
立體書籤，一套有七款。

還有史前生物系列，以童畫
形式呈現古生物的模樣。

還有以木製作，書籤頂部以不同的動物作主題的書籤，組成一整個系列。

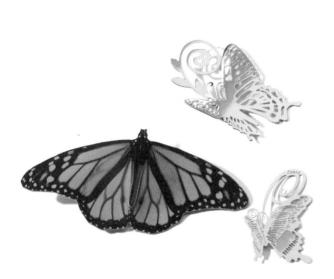

前文說過，因為首套收藏是蝴蝶書籤，自此對蝴蝶主題的書籤有特別偏好，現實中，蝴蝶也比較扁平，因此模仿蝴蝶的形態製成書籤時也幾可亂真。

這張書籤能以動物的特性，配合想要帶出的訊息，足見設計師的心思。

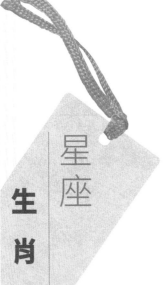

星座

生肖

　　星座與生肖一向都能引起話題，收集自己星座、生肖的書籤亦是當年讀書的指定動作。

　　出於好奇，會特別留意上面分析的星座性格、優點，除可以認識自己的性格，更可以暗中看看其他同學（暗戀的那個人）的生日星座，暗自比較和他能否匹配；有時候那些書籤上還會配上某某星座和你最夾，發現真相後有喜有失落，非常有趣。通常這系列書籤都較為卡通，趣味才是吸引的賣點，也有不少少女風格，配合受眾的幻想。

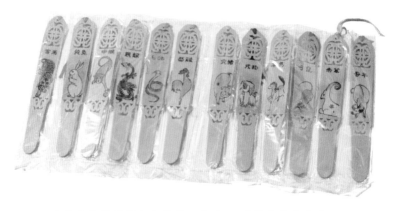

生肖書籤的設計傾向傳統，或以 12 隻動物作為主角。

星座書籤一套有 12 款，以小時候微薄零
用錢實難儲齊，唯有選擇自己喜歡的款式，
或者與自己或朋友有關的星座。

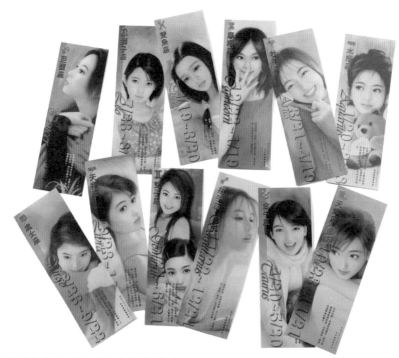

台灣風的插畫除了是愛情小說的封面，
作為星座書籤也十分匹配。

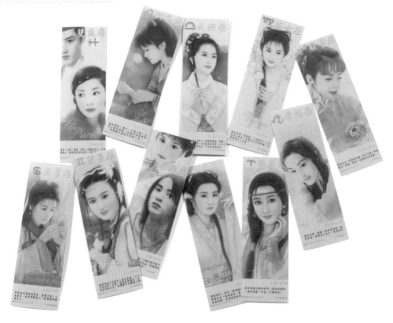

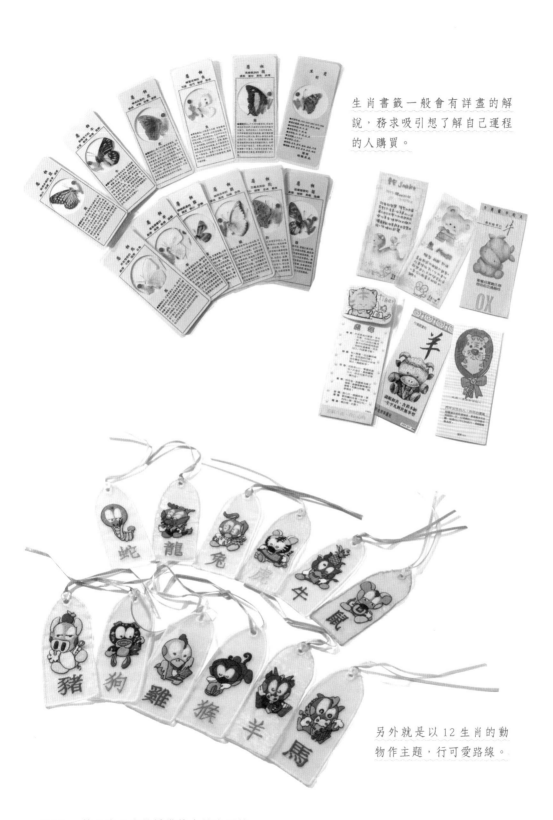

生肖書籤一般會有詳盡的解說，務求吸引想了解自己運程的人購買。

另外就是以 12 生肖的動物作主題，行可愛路線。

生活
足印

圖書館

作為鼓勵閱讀的重要支柱，圖書館當然也會以書籤作為宣傳媒介，推廣不同的活動，或說明各項守則。

每個人都從圖書館借到一模一樣的書，但只有書籤，才能令每個人的閱讀經驗獨一無二。從小就知道圖書館是閱覽各種書本最理想的地方，但細心發掘，更會找到圖書館不同主題的書籤，當中「4‧23世界閱讀日」是個恆常的主題。

除了推廣閱讀的風氣，圖書館推出的書籤裏，亦有指引大家如何使用圖書館，以及提醒使用者遵守規則的內容。▌

圖書館不定期舉辦文化活
動，書籤也是宣傳工具，
上面印上不同活動詳情。

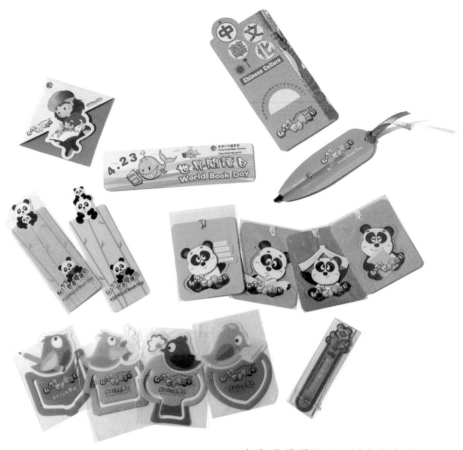

每年世界閱讀日，圖書館都會以
特定的題材配合推廣。

安靜是圖書館永恆的法則。

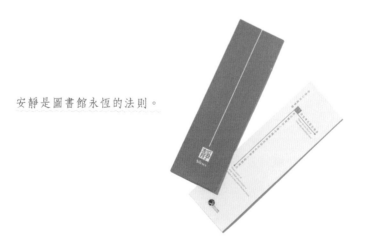

軟性地推廣閱讀，背後還有名人的佳句。

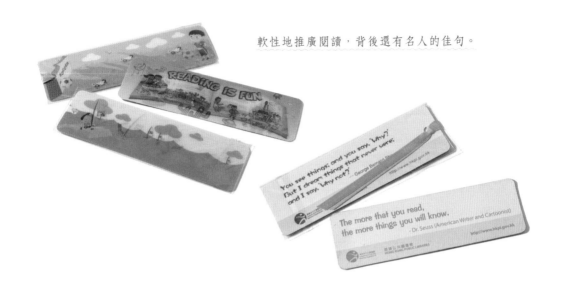

隨着科技進步，圖書館除了借書，也
提供其他服務，書籤也會教育大家如
何使用這些資源，另外也會教大家圖
書的分類方法。

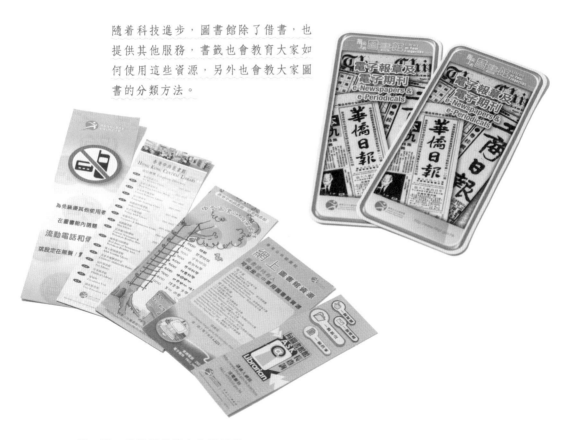

香港
面貌

　　城市生活以外，要認識香港，書籤也是一個途徑。事關有些政府部門會以不同的角度拍下香港，從俯瞰到微觀，讓人見到城市生活以外的香港面貌。

地政總署

　　地政總署以香港土地為主體，宏觀香港面貌。

　　地政總署曾出過以地貌為主題的書籤，在書展派發。書籤上有香港景觀，過了多年後，可從書籤上了解與今日香港地貌上的不同。

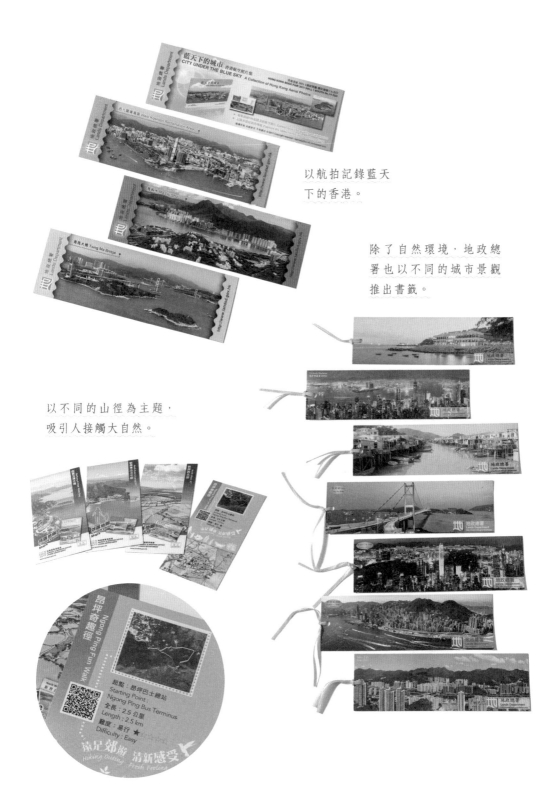

以航拍記錄藍天
下的香港。

除了自然環境，地政總
署也以不同的城市景觀
推出書籤。

以不同的山徑為主題，
吸引人接觸大自然。

漁農自然護理署

　　漁農自然護理署則傾向介紹香港的生態，讓人發現香港的花鳥蟲魚。📱

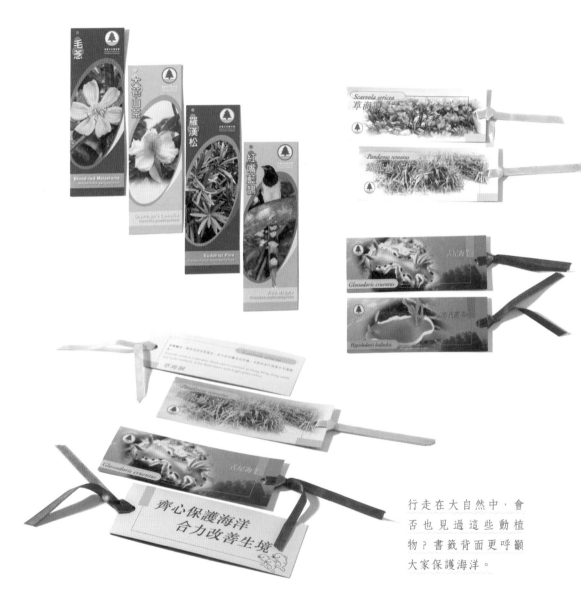

行走在大自然中，會否也見過這些動植物？書籤背面更呼籲大家保護海洋。

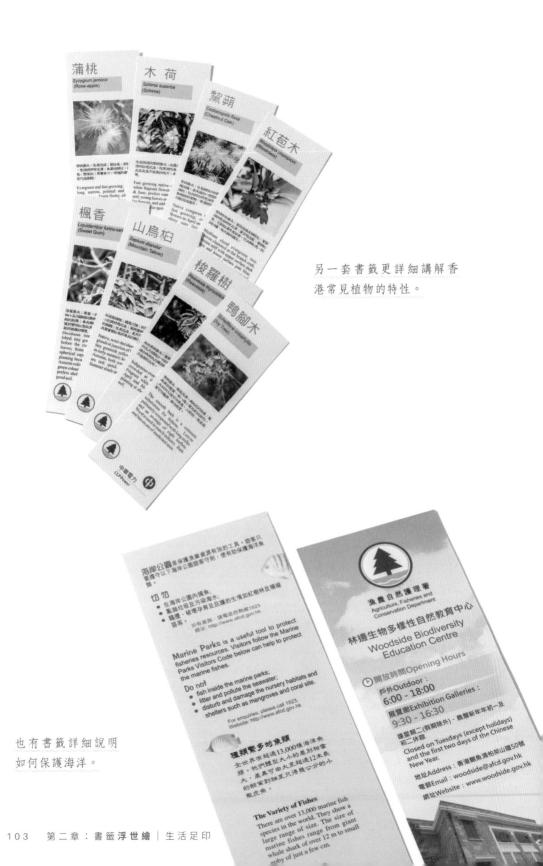

另一套書籤更詳細講解香
港常見植物的特性。

也有書籤詳細說明
如何保護海洋。

博物館

　　香港各大博物館常會就着不同的展覽或表演推出宣傳書籤。看過展覽的人,也可集齊一套留為紀念;沒有看展覽的,也可從書籤窺見當中的一鱗半爪。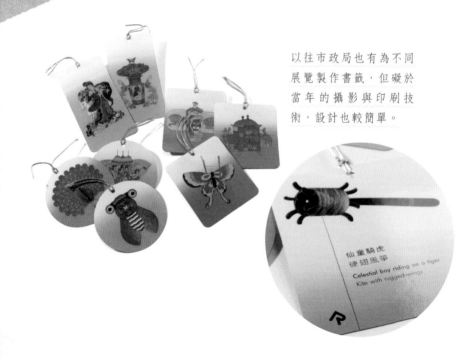

以往市政局也有為不同展覽製作書籤,但礙於當年的攝影與印刷技術,設計也較簡單。

仙童騎虎
硬翅風箏

Celestial boy riding on a tiger
Kite with rugged-wings

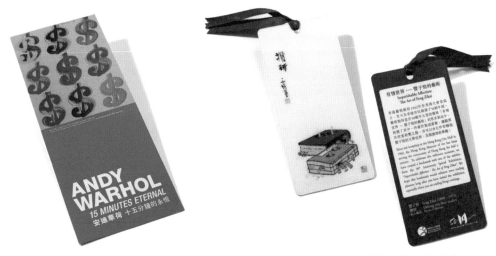

2012 年香港藝術館以「安迪華荷：十五分鐘的永恆」為題，展出普普藝術大師 Andy Warhol 的作品，期間以其名作《$9》印成宣傳品，面積較一般書籤大一點。

同為 2012 年，香港藝術館亦以「有情世界——豐子愷的藝術」為題，展出豐子愷大師的畫作。書籤以作品「攢研」為封面在場館派發，背面亦解說藝術館辦展覽的目的。

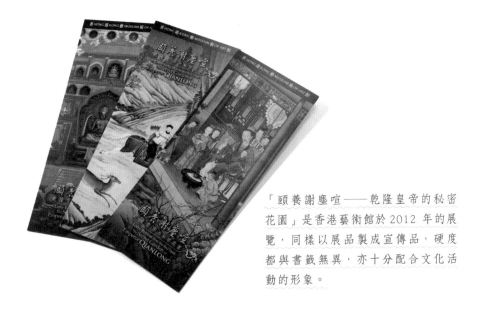

「頤養謝塵喧——乾隆皇帝的秘密花園」是香港藝術館於 2012 年的展覽，同樣以展品製成宣傳品，硬度都與書籤無異，亦十分配合文化活動的形象。

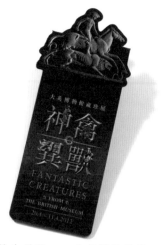

「神禽異獸──大英博物館藏珍展」是香港藝術館在2012年的展覽，從出土文物中發掘奇特的古生物模樣。

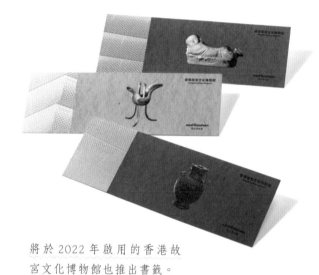

將於2022年啟用的香港故宮文化博物館也推出書籤。

2014年PMQ舉辦的2014 deTour「CO-CREATION」展覽，因內容著重與遊人互動，形式較創新，書籤的設計也與別不同。

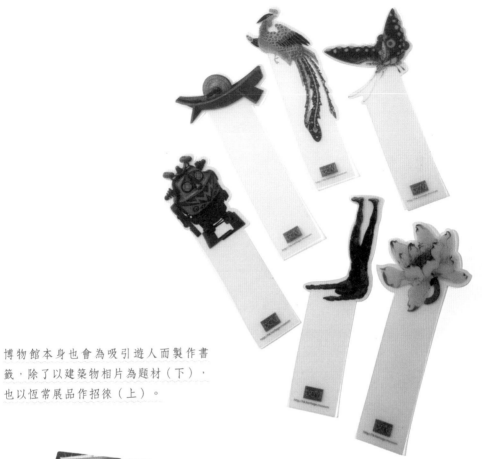

博物館本身也會為吸引遊人而製作書
籤，除了以建築物相片為題材（下），
也以恆常展品作招徠（上）。

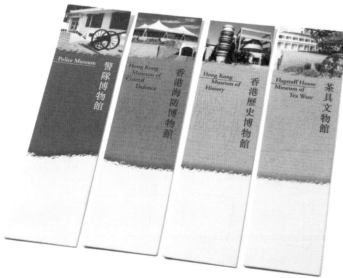

公民
教育

不同的機構及部門，與我們的生活息息相關，不少機構也有就不同的主題製作書籤，推廣公民教育，吸引市民透過精美的書籤了解背後訊息，另外也藉此建立機構的形象。不過現在以書籤作為宣傳的手法已買少見少了，大家對這些書籤又有沒有印象？

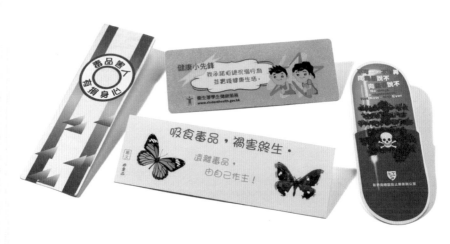

不同的機構有就禁毒推出書籤。

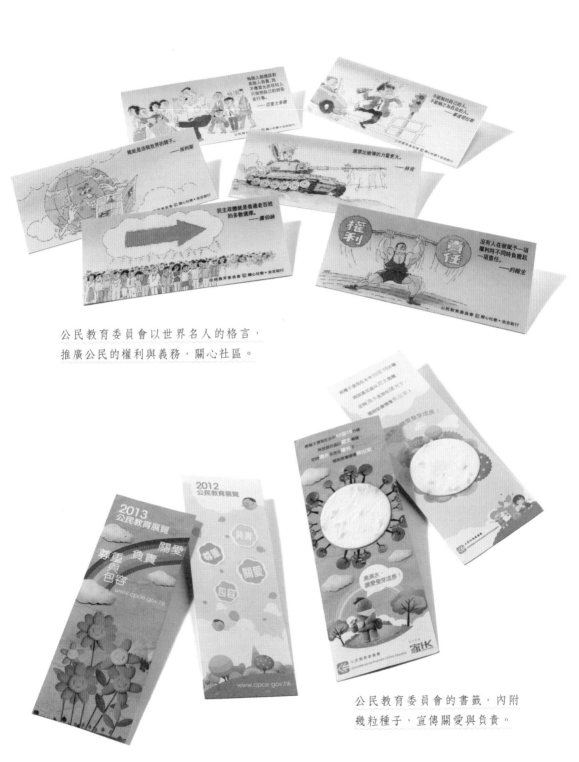

公民教育委員會以世界名人的格言，
推廣公民的權利與義務，關心社區。

公民教育委員會的書籤，內附
幾粒種子，宣傳關愛與負責。

同樣附送種子，世界自然基金會（WWF）的「全港熄燈一小時」書籤則用來宣傳環保。

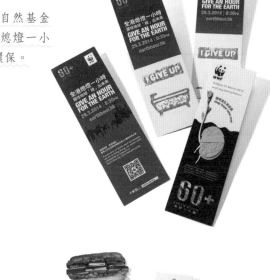

香港紅十字會替「世界愛滋日」宣傳的書籤。

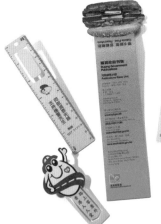

公營機構的書籤一大特徵是一定會印上清楚的標語。

衛生署以老夫子教育大眾衛生常識。

愛護動物協會當然以貓狗作為主角，宣揚愛護動物的訊息吧。

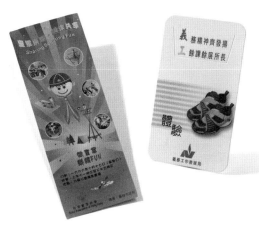

活動推廣或招募會員當然少不了
用書籤宣傳。

猜猜麥嘜與麥兜在宣揚甚麼訊息?

答案：是知識產權。

這套書籤相信大家也不會陌生，教
育局每年透過學校派發給中小學生，
提醒他們天氣警報的操作。

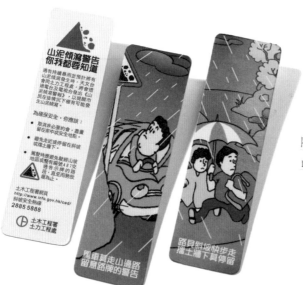

除了天氣警報，大家也要留意
山泥傾瀉警報啊！

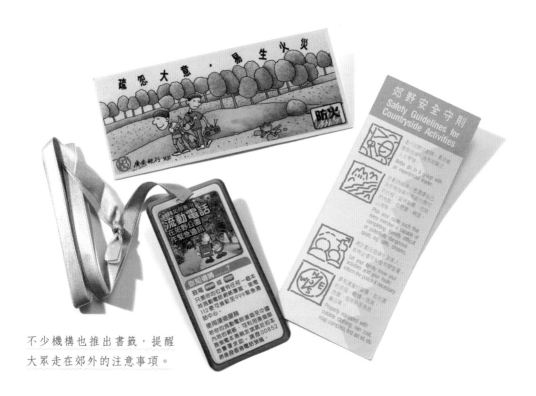

不少機構也推出書籤，提醒
大眾走在郊外的注意事項。

除了傳遞公民教育訊息，機構為建立形象，也會推出不同的書籤。

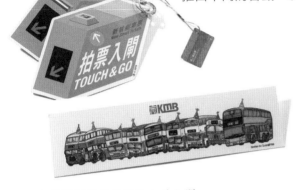

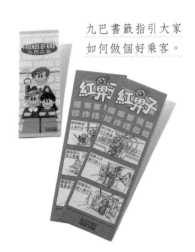

九巴書籤指引大家如何做個好乘客。

九巴與港鐵分別以巴士及入閘機的模樣繪製書籤。

消防處也有磁石書籤，介紹不同的工作。

沙田區議會推出了講解沙田歷史的書籤，提高區內市民的歸屬感。

天文台就以書籤介紹不同的測量儀器。

郵局以郵票和郵筒為標誌推出的書籤。

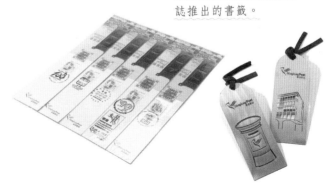

商業
宣傳

　　消費是香港人生活不可或缺的部分，香港商業活動頻繁，不同品牌也在這城市競爭，要讓人留下印象，贈送書籤是不錯的宣傳手法，既可印上自家的標誌，又不失文藝的氣息，因此，不少品牌也以書籤作形象推廣。

很多名牌也送出書籤給顧客留念，這些真的算我收藏中的「名牌書籤」。

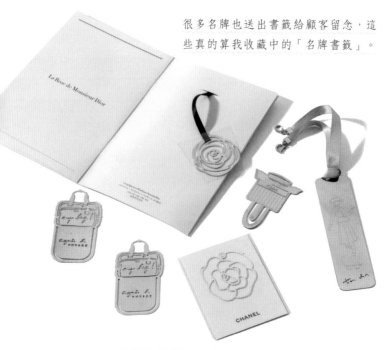

美祿作為健康沖劑，曾以羽毛球運動員陳念慈等人的相片製作書籤。

書籤作為抽獎的禮物，變相鼓勵購買。記得多年前，獅王兒童牙膏舉辦買牙膏送書籤活動，幸好當時子女還適合用兒童牙膏，我才可把書籤儲齊。

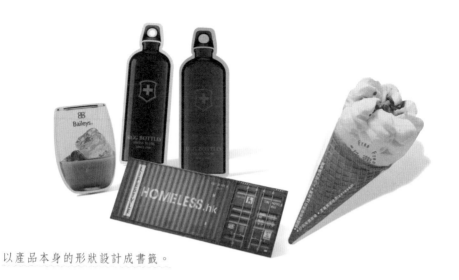

以產品本身的形狀設計成書籤。

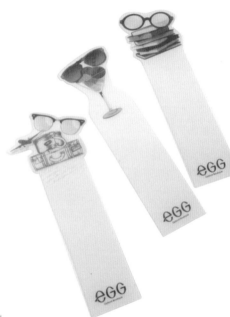

眼鏡公司的宣傳書籤，簡單的構圖交代了眼鏡如何連繫生活。

便利店也曾跟動畫公司合作，以書籤作贈品鼓勵消費。

素食概念公司也以書籤推廣素食。

除了一些日常消費的品牌，很多商業機構也會以書籤作為宣傳物品，相比傳單，書籤的質感更讓人願意拿起一看，設計上亦較吸引。

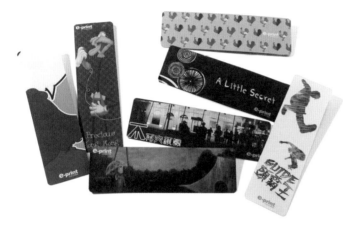

有印刷公司曾與學院合作，舉辦學生創作活動，並贊助出書，為了讓更多人認識活動，更製作書籤推廣，在書展內派發。

要了解投資詳情，還是上網或向職員查詢吧，書籤最重要是吸引眼球。

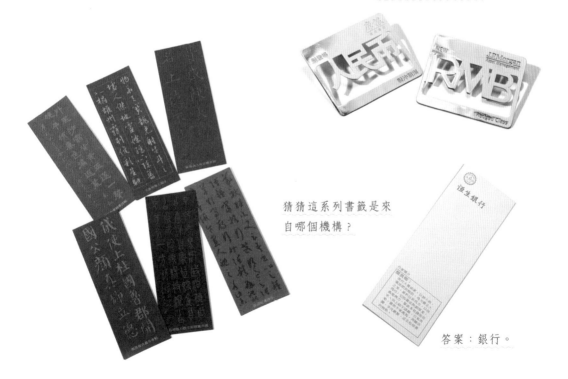

猜猜這系列書籤是來自哪個機構？

答案：銀行。

出版

行業

不論台灣還是歐美的出版社，每當有新書推出，都會製作相應的書籤宣傳，這些書籤是免費的，通常放在收銀處旁邊，以便人看到或取用。即使這次沒有買到相關書籍，在使用這張書籤時，也會記得那本書的存在，說不定下次再逛書店就會買書。📱

多產的愛情小說作家，
連每本書的書籤都可湊
成一整個系列。

系列小說在設計上
要保持連貫。

烹飪書當然以食
物吸引眼球。

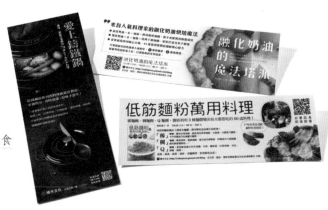

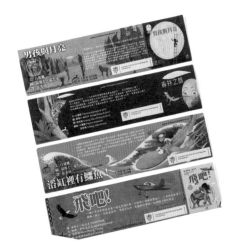

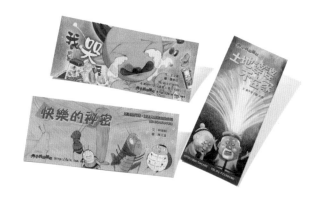

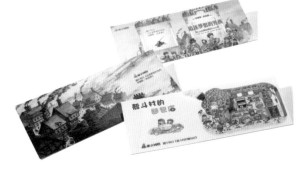

童書書籤的畫風及用色都很可愛,字體也較大,務求讓小朋友拿起就能看到文字。

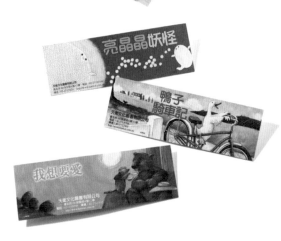

同一家出版社的書籤，即使
每本書的題材都不一樣，但
書籤尺寸，以及出版社的標
誌也使人能連繫上它們，同
時也變成出版社的形象推廣。

有出版社曾收集旗下所有
作者的簽名印成書籤。

漫畫與繪本也有書籤。

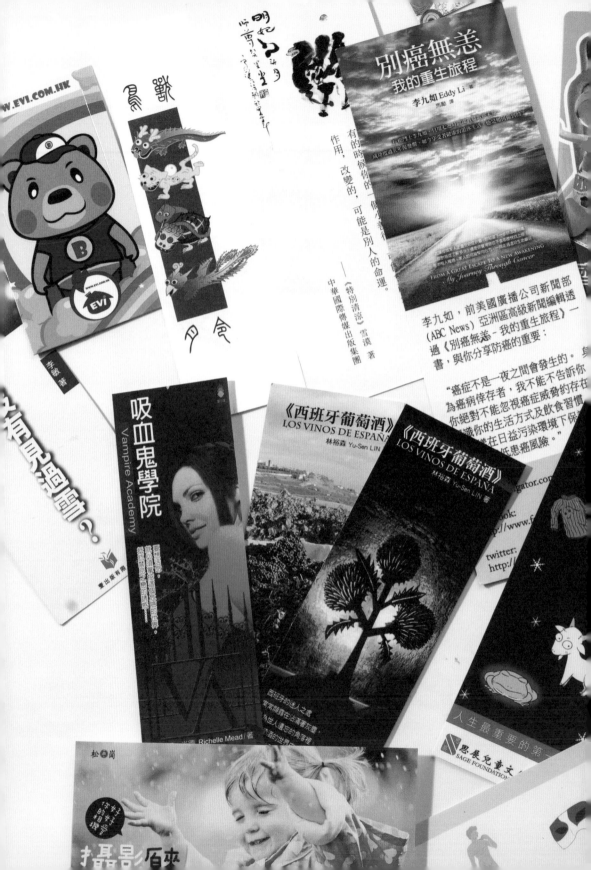

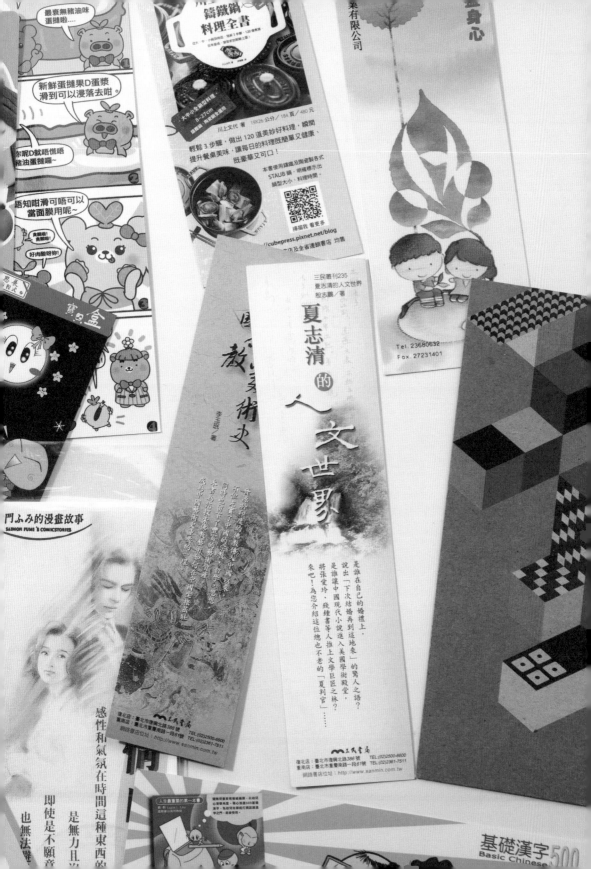

為心靈

打氣

　　很多城市人都需要信仰作為精神的支柱，不同的
信仰，都有相關的典藏，抽取當中的金句製成書籤，
讓人隨時都能得到鼓勵、安慰、反思、靜修；有引述
聖經章節，亦有記錄禪師格言。除了書店購買外，在
書展內的宗教區參觀相關攤位，也能免費索取，我每
次都細閱每張語錄，讓心靈平靜下來。

聖經中的〈愛篇〉是
書籤的常見經文。

特別分享這三套書
籤，每套可以拼成
一幅畫，有兩套能
拼合成挪亞方舟圖
像故事，另一套則
是動物在森林生活
的模樣，每一張也
有一句經文。

除了經文，聖經中的人物也
是常用來說故事的題材。

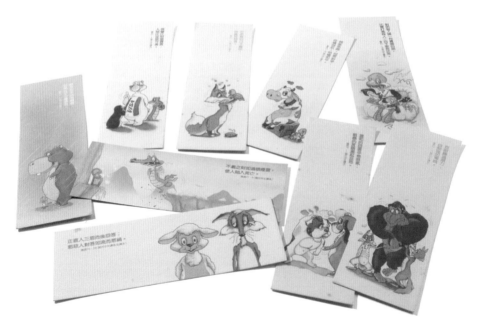

簡短的箴言加上可愛插畫，能吸引小朋友閱讀。

柔和的畫作加上一句經文，有治癒的能力。

特別的設計，加上可愛公仔，令書籤上的金句更顯窩心。

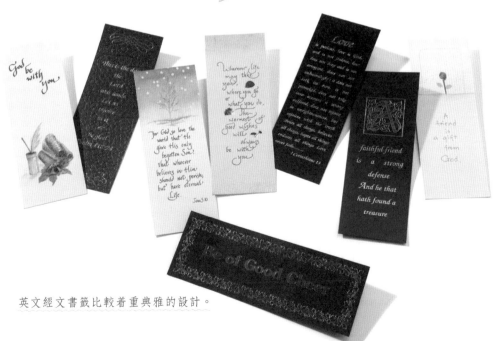

英文經文書籤比較着重典雅的設計。

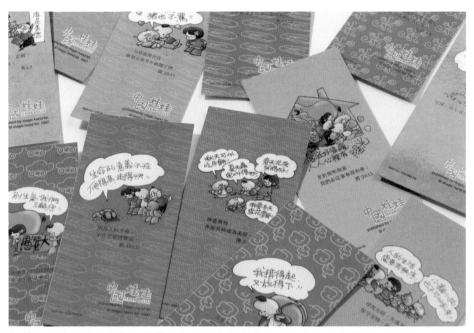

聖經金句不只是西方文化專利，中國風的插畫配上經文也恰到好處。

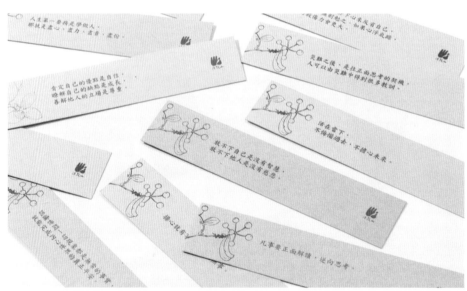

另外佛教的書籤傾向簡單的設計，突顯語句的禪意。

包含哲理的內容也會有吸引
小朋友的設計。

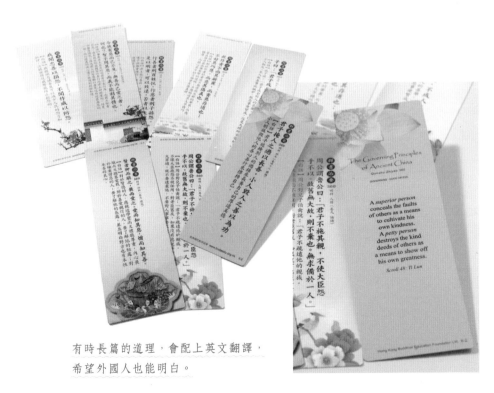

有時長篇的道理，會配上英文翻譯，
希望外國人也能明白。

校園創作

很多學校、社福機構，也會就不同的主題鼓勵青少年創作，書籤是其中一種熱門創作平台，因為即使創作要製成產品，成本都不會太高，但已帶給參加者成功感。

在校園或青少年中心也有不少興趣小組，為了宣傳，成員也會自行設計書籤派發，變相也激發了他們的創意。

畫作以外，標語創作也是學生常參與的活動。

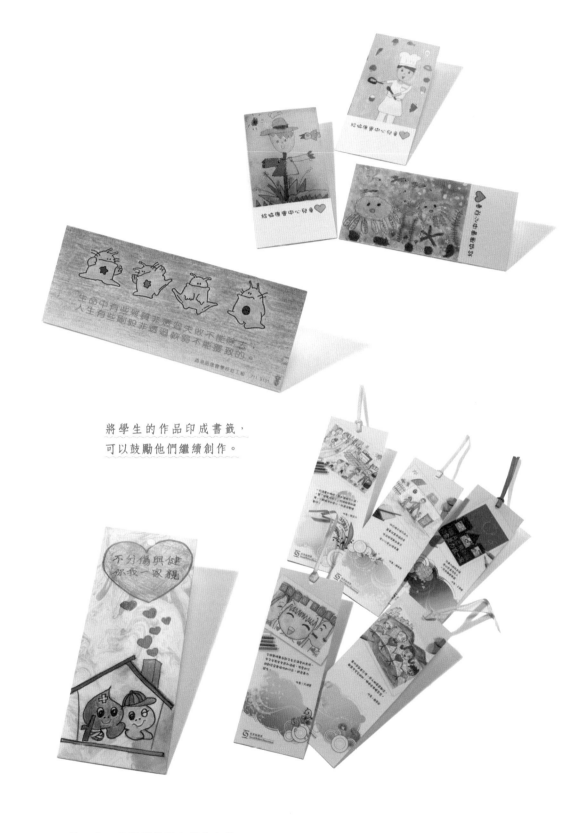

將學生的作品印成書籤，
可以鼓勵他們繼續創作。

不同學會及學生會製作的書
籤，書籤面積不大，相比傳
單更能降低成本，也比傳單
更切合「學生」形象。

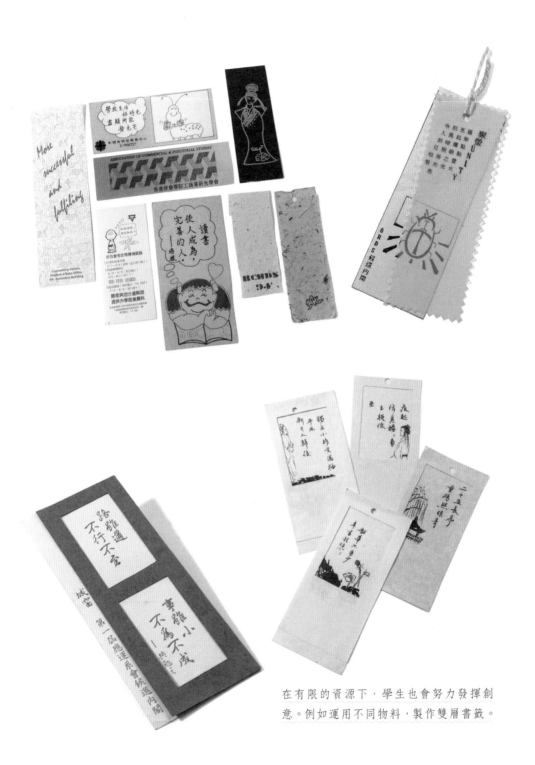

在有限的資源下，學生也會努力發揮創
意。例如運用不同物料，製作雙層書籤。

創意
設計

　　年輕人創意無限，如果覺得上一篇的學生作品太粗淺，不如這篇來深入細看。香港不乏具有創作力的手作人，只是會花心思去製作書籤的卻不算很多。偶爾遇上手作人自家設計的書籤，我都會買下以示支持，終究現在很少可以在香港見到特色書籤。

　　我還記得當時只是午飯後閒逛並路過店子，往櫥窗內輕瞄了一眼，發現一套像小衣櫃掛上美麗裙子的書籤。當時喜出望外，沒想過在服裝店會有書籤賣，入內購買時得知原有兩套共八張，現只剩下這四張。雖然難免有點失落，但世事就是這樣，給你緣份遇上，卻要你永遠難忘。

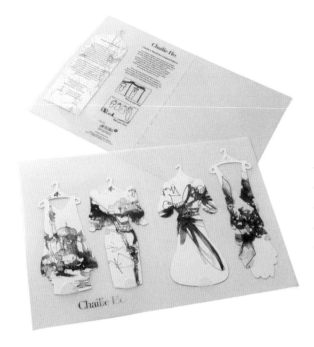

這是我在 PMQ 一間服裝設計店看中的書籤,設計師以華麗衣裳作剪影,主題是將色彩帶入書中,讓讀者閱讀時感受愛和色彩帶來的愉悅。

這套書籤是於深水埗西九龍中心一間畫廊買的。店主是個美術老師,亦自家製紙品售賣。店主以剪紙工藝表現恐龍體態,再普及用於書籤,我並未於香港再遇上相同方式的設計。

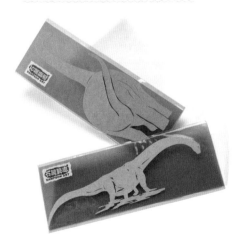

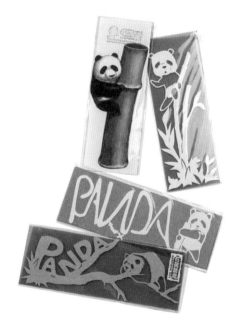

店主還以熊貓製作了另一系列。

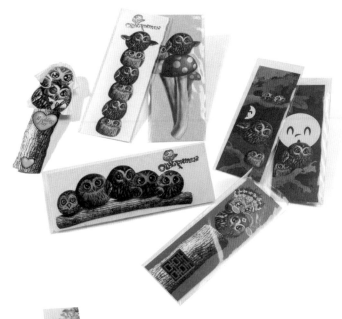

以貓頭鷹作主題
的系列。

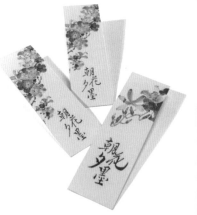

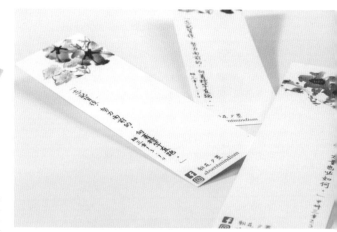

香港國畫藝術工作者朝花夕墨的
作品。其中一系列還有聖經金句。

以木刻和烙畫創作的
藝術家。

近年在香港流行的皮藝。

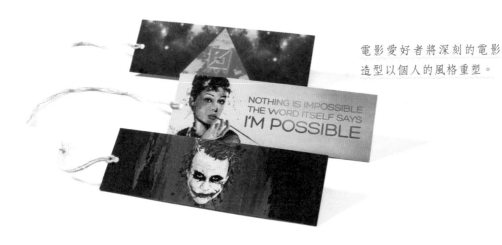

電影愛好者將深刻的電影
造型以個人的風格重塑。

同是水彩畫也有不同的演繹。

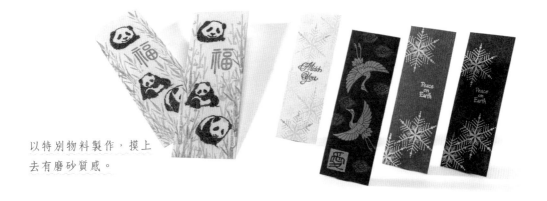

以特別物料製作，摸上
去有磨砂質感。

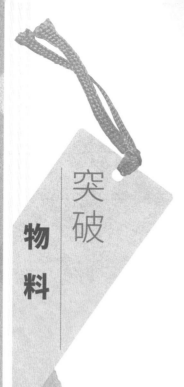

突破
物料

印象中，書籤大都以卡紙製作，還有是片狀的金屬。經歷年代及科技進步，書籤已經在物料上變得多元，如膠質、木及布料，設計上亦不再是平面，用法更別出心裁。偶爾遇上這類獨特的書籤，我都會買下以示支持，為書籤進化史作個記錄。

皮製書籤算是常見，但這套書籤是一個皮造的套，讀者將書籤套入特定頁數的書角，方便之後翻看。

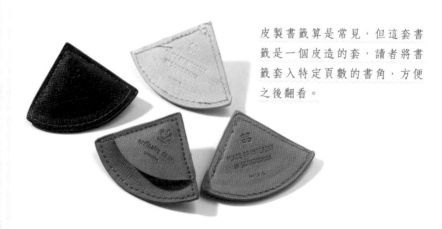

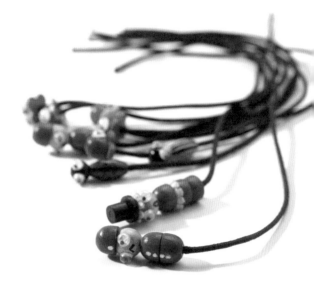

布質書籤，頂部的公仔
頭可以絆在書頂。

一條條如帶子的書籤，要放
到書脊，靠書脊狹窄的空間
逼實，才不怕書籤褪出來。

以鐵線屈成薄而寬闊的
平面書籤。

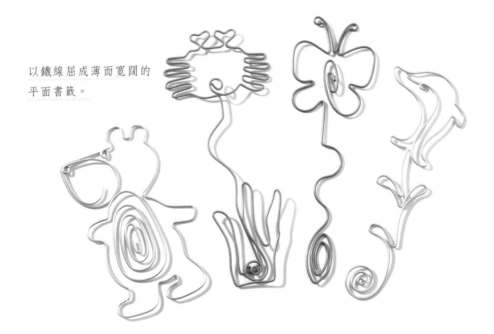

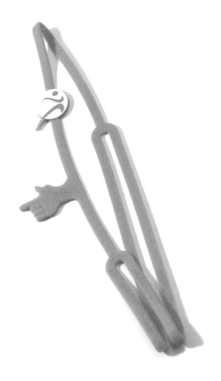

一個橡筋圈般的書籤，用法是由要標示的頁數開始到書封面（或封底，視乎哪一面較近）捆起，再用書籤上的手指指出看到的行數。

這也是橡筋圈書籤，但外頭加了一個小筆袋，方便讀者隨時拿起筆做記錄。

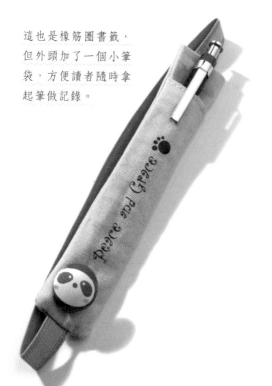

更簡約一點，是書籤上已附上書寫功能。

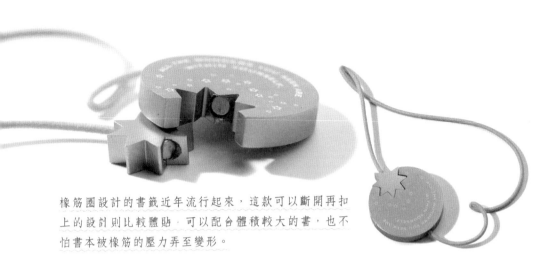

橡筋圈設計的書籤近年流行起來，這款可以斷開再扣上的設計則比較體貼，可以配合體積較大的書，也不怕書本被橡筋的壓力弄至變形。

小草書籤，因為物料柔軟，即使一棵插在書脊上，也不會妨礙閉上書，另外也可以將葉子突出在書外。

模仿藤蔓植物，漩渦位置可以讓讀者夾起相關的頁數。

中國

文藝風

　　中國的傳統紙品藝術多姿多采，連帶書籤的設計也變得多元化，就如本書第一篇中提及的剪紙，還有紙雕、書法、水墨畫等，而且多以系列形式出售，陳列出來更見古雅，還有錦盒包裝，令整套書籤變得雍容華貴。

　　這類書籤的題材多數是傳統小說人物，再配以中國詩詞歌賦貫穿書籤設計，反映個人審美觀及人生追求，我現在仍樂於收集這類書籤，不經不覺間，單是《紅樓夢》系列，已經有重複收集的情況。

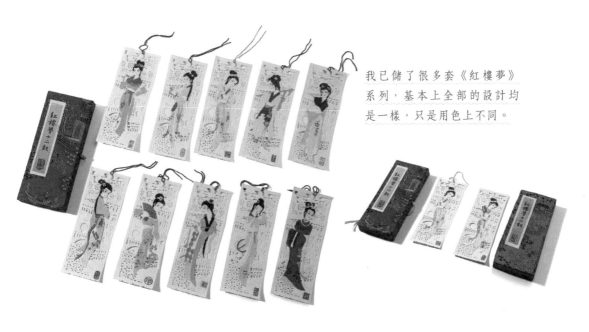

我已儲了很多套《紅樓夢》系列，基本上全部的設計均是一樣，只是用色上不同。

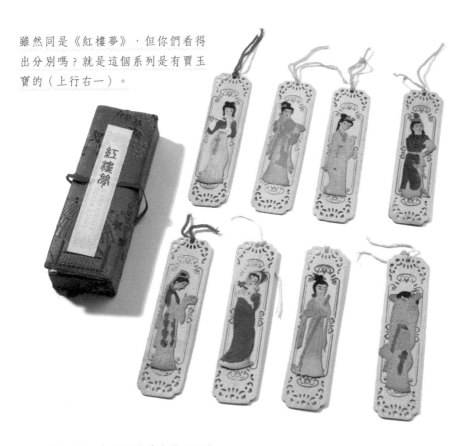

雖然同是《紅樓夢》，但你們看得出分別嗎？就是這個系列是有賈玉寶的（上行右一）。

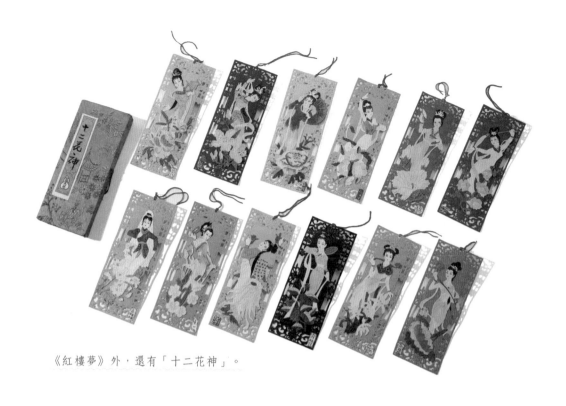

《紅樓夢》外，還有「十二花神」。

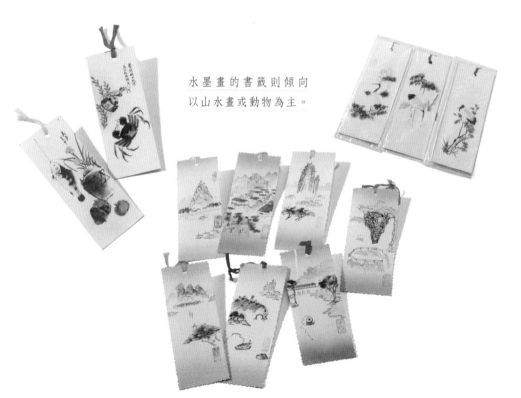

水墨畫的書籤則傾向
以山水畫或動物為主。

書法亦是中國風書籤
常見的主題。

在竹籤上雕通花，再配上不同的花卉，
平白的背景令繁花色彩更突出。

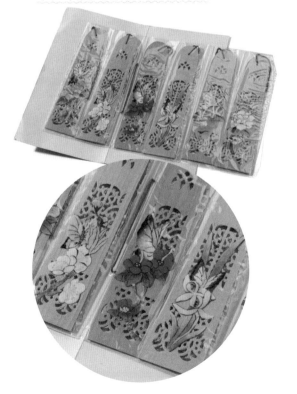

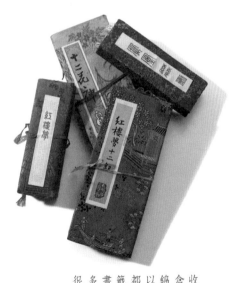

很多書籤都以錦盒收
藏，感覺華貴。

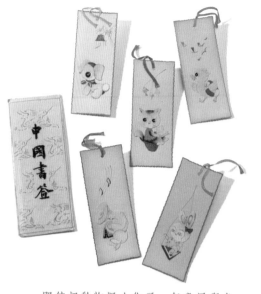

這套蝴蝶書籤像真度很高。

即使把動物擬人化了，但畫風與色調仍保留東方特色。

葉紋薄片只是每張書籤的封套，真正的書籤部分是蝴蝶與魚，其他的書籤也隨年月遺失了。

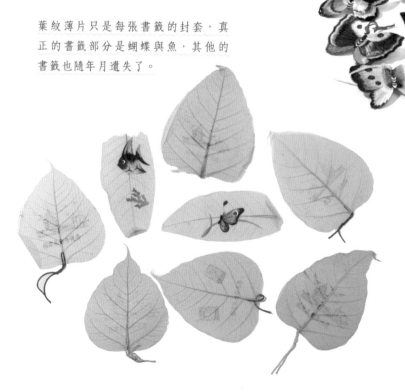

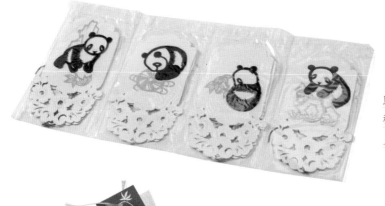

熊貓一直都是各種中國設計的常見主角。

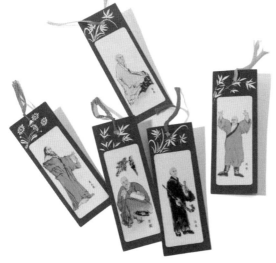

也有一些書籤會介紹不同的歷史人物，這套書籤詳述中國有名僧侶的故事，另一套則講解四大美人的典故。

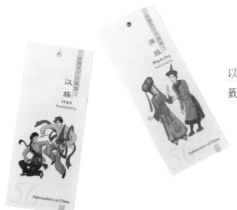

以中國不同民族為題的書籤，成了數量最多的系列。

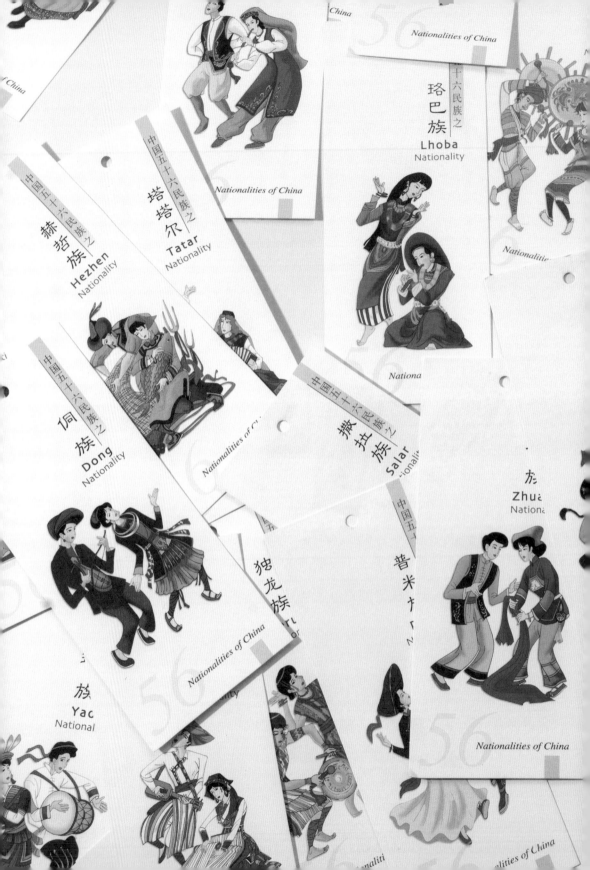

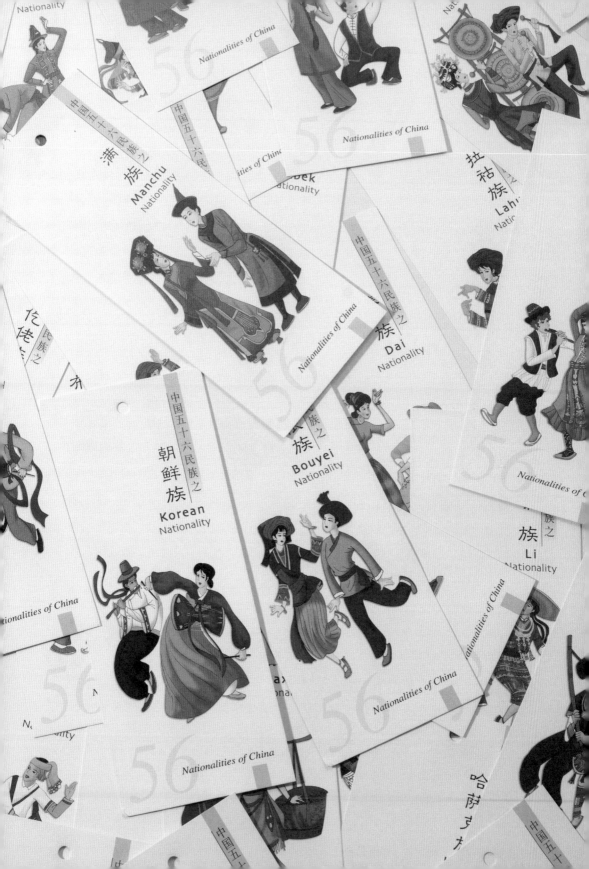

英國之旅

　　我最喜歡的藏品之一，就是我在英國蘇格蘭之旅所購的書籤。我自小對尼斯湖水怪充滿幻想，從開始籌備英國之旅，就刻意提議同行友人計劃到尼斯湖一遊，於是同行友人安排參加當地團遊覽，乘坐旅遊車沿英國北上蘇格蘭高地高原。途中，我們經過高地一個農場，第一次遇見高地牛，牠們那毛茸茸的額髮半掩眼睛十分可愛。

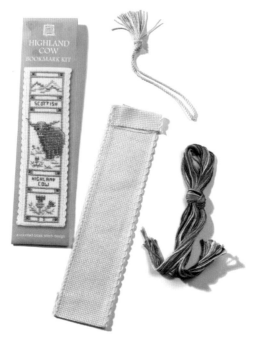

我買了一套十字繡高地牛書籤材料包作為紀念品。但買回家後，怕自己手工不良，不想破壞了原貌，所以至今還未開啟縫製。

當抵達尼斯湖，先參觀湖畔的阿克特城堡，再上快艇遊湖觀光。坐上船遊湖時，心中略為興奮，又帶點夢幻的不真實，同一時間幻想現在尼斯湖水怪在下面嗎？身處傳聞發現奇異生物之地方，就會聯想起當年居民發現水怪的心情，有跨越時空之感。

到達湖邊上岸再轉回巴士前，我先和卡通化的尼斯湖水怪拍照留念，再到精品店買紀念品。我在店內二話不說，眼睛即時 scan 下所有貨架，快速搜尋書籤架物體，再即刻衝上選購，沒有半分猶豫。

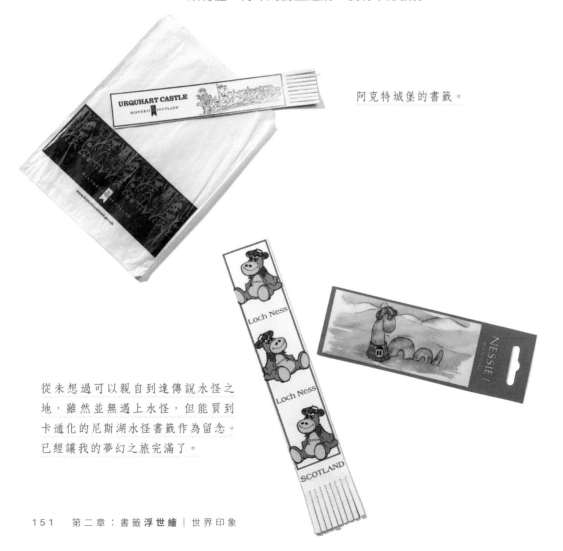

阿克特城堡的書籤。

從未想過可以親自到達傳說水怪之地，雖然並無遇上水怪，但能買到卡通化的尼斯湖水怪書籤作為留念。已經讓我的夢幻之旅完滿了。

除了水怪，英國之旅也搜羅了其他書籤。

幾年後，朋友也到了倫敦一遊，也為我帶來了其他書籤。

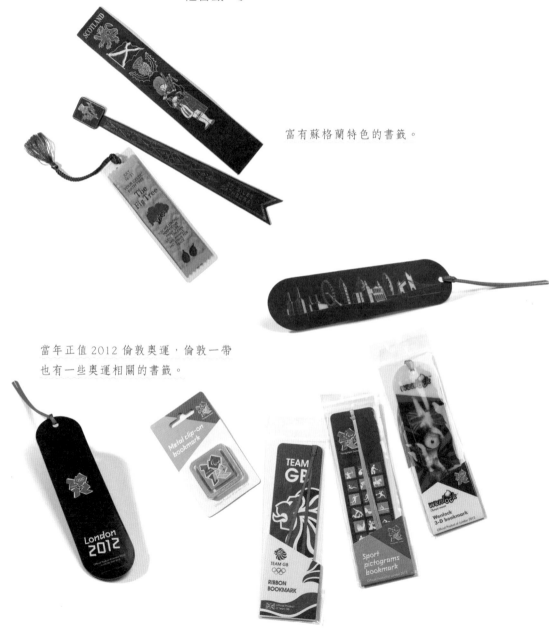

富有蘇格蘭特色的書籤。

當年正值 2012 倫敦奧運，倫敦一帶也有一些奧運相關的書籤。

愛丁堡動物園的書籤。有沒有發現它的設計與文首提到的阿克特城堡書籤的用料與設計有點相似？

奧運以外，我也找到富文藝氣息的書籤。

倫敦的貝克街 221B 已成了福爾摩斯紀念館，當中也有相關的書籤發售，有朋友贈我印上福爾摩斯標誌性的煙斗與帽的書籤。

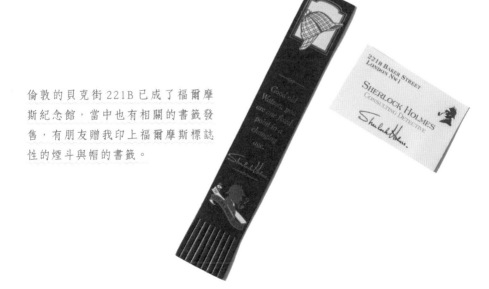

世界微觀

一路以來我也會於朋友圈宣傳我的收藏嗜好，朋友不單會通報哪裏有書籤派發，甚至助我收集回來。更難得的是，他們在旅行時還不忘買書籤給我做手信。不要小看這力量，除了見證朋友的交情，亦可將世界各地書籤加入我收藏中，亦啟動我的好奇心，留意書籤的出生地，讓我了解該地方。

曾有一位舊同學在我多番提醒下，終於給我送上了第一張，亦可能是唯一一張書籤。當年到外國求學的同學眾多，他是其中一位，可以收到他送上的書籤，真不枉我的苦心，絕對會珍而重之保留。

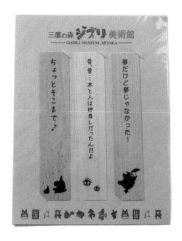

某天在公司的桌上收到一份三鷹之森吉卜力美術館的龍貓書籤，沒寫送禮人名稱，這位送禮人一定和我相知，亦知我喜好，只是思考幾天都未能猜到是誰。直至從 Facebook 見到那人曾到日本遊覽該美術館，我才恍然大悟，於是向他道謝。很有幸我的「精神」與他在旅程中同行，這些書籤，也帶着別人的回憶。

　　隨着年月過去，手信以及自己在不同地方購買、索取到的書籤越來越多。不同地方的書籤，擁有不同的特色，讓我一方面從書籤了解未曾踏足的地方，另一方面也從書籤中回憶旅程的點滴。大家又能從以下的書籤感受到不同國家和地區的特色嗎？

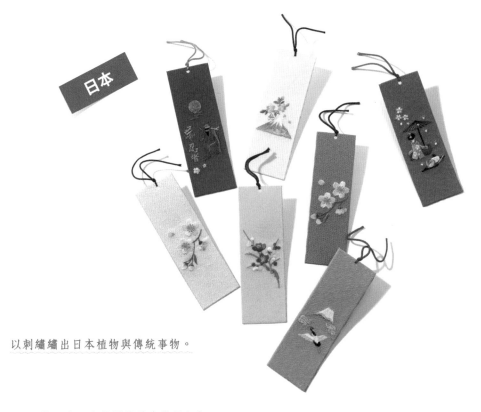

以刺繡繡出日本植物與傳統事物。

這塊肉片書籤，像
真度十分高，幸好
有繩連繫，否則會
把它認錯煮了。

典型的古代日本美女
配和服。

除了古典，日本也有現代化的書籤。

以日本的摺紙藝術摺出和服少女。

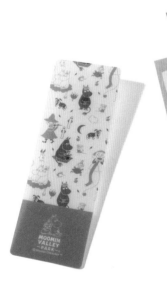

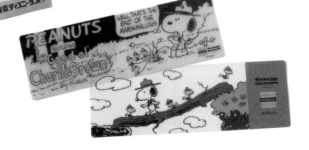

以卡通人物為主角的主題
公園，在日本非常普遍。

日本神道教中的神祇變
成了可愛的模樣。

著名的寺廟也推出
書籤作為紀念品。

以樹紋的紙剪出森林精靈的樣子。

和紙製作的書籤，簡單而素雅。

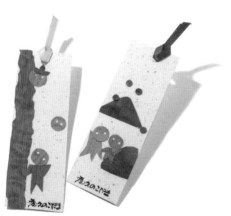

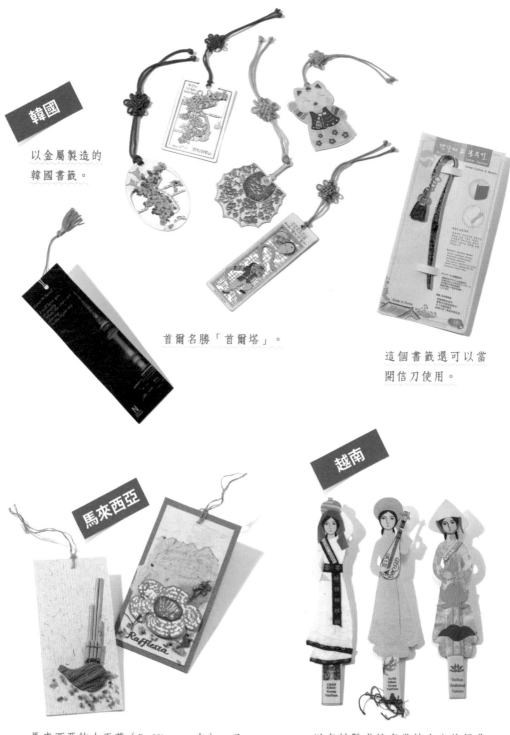

韓國

以金屬製造的
韓國書籤。

首爾名勝「首爾塔」。

這個書籤還可以當
開信刀使用。

馬來西亞

越南

馬來西亞的大王花（Rafflesia，右），又
叫做食人花，是世界上已知最大的花。

以布料製成越南當地女士的經典
造型。

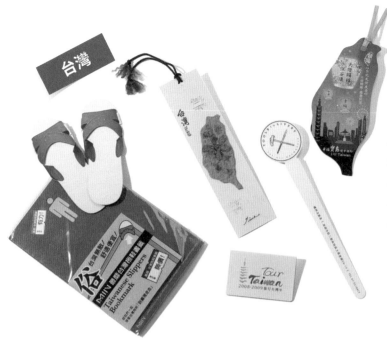

台灣的書籤很多都
有特別的設計，除
了台灣的地貌，也
能在文具店裏找到
富創意的書籤。

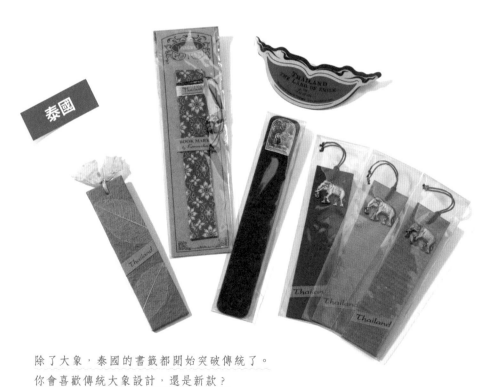

除了大象，泰國的書籤都開始突破傳統了。
你會喜歡傳統大象設計，還是新款？

親友到芬蘭不單找聖誕老人，更去
追北極光。我則有一張書籤留念，
已經羨慕不已。

荷蘭

荷蘭的阿姆斯
特丹，書籤設
計簡單，是當
地街角一隅。

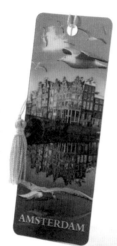

古巴

古巴的書籤簡單而純樸。

澳洲

澳洲以袋鼠、樹熊
及海洋資源最為人
認識，也有些書籤
具宗教色彩。

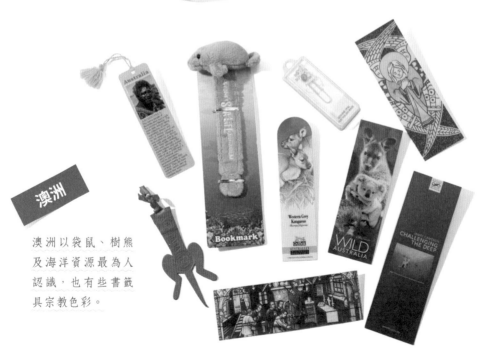

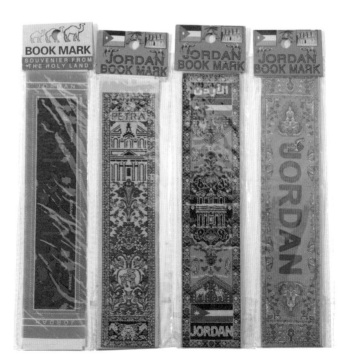

印度

印度的書籤刻劃了部
落生活的點滴。

約旦

你看到這套書籤，即時
想起甚麼？聯合國教科
文組織的世界遺產？電
影《變形金剛：狂派再
起》中六位至尊金剛的
墓？我就想起電影《奪
寶奇兵》。

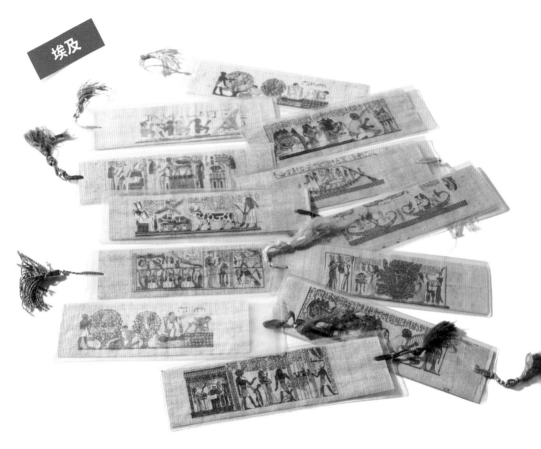

埃及

埃及書籤是我最喜愛之一。我對埃及有特別興趣，雖然未能親身去遊覽，但對埃及木乃伊、金字塔非常着迷。電影《盜墓迷城》系列看了這麼多年都未厭，相關紀錄片亦常翻看。以紙莎草作埃及書籤最地道，上面印上埃及文字及壁畫。

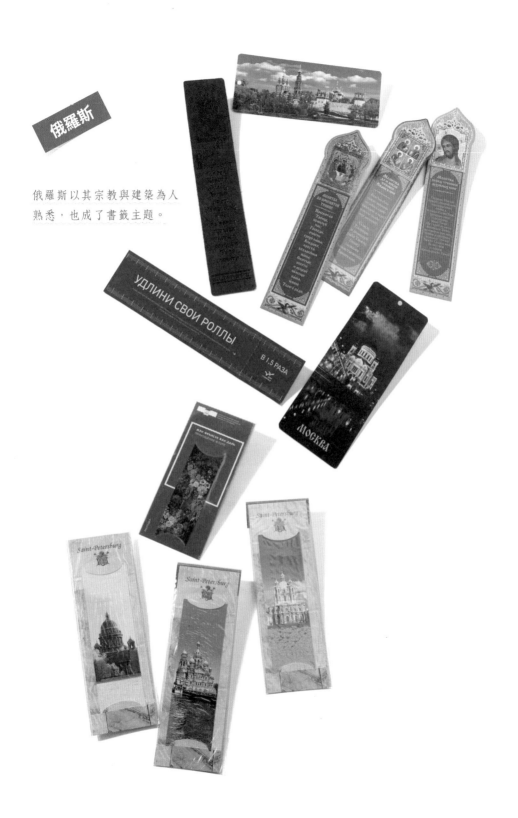

俄羅斯

俄羅斯以其宗教與建築為人
熟悉,也成了書籤主題。

香港印象

既然人們能以書籤作為不同地方的手信送給我，那香港又有哪些書籤可以作為手信送給外國朋友呢？香港少有以工藝製作為賣點的書籤，而多以景點為主，另外也有以美食為主題的書籤，配上金屬物料，也是精緻的手信。

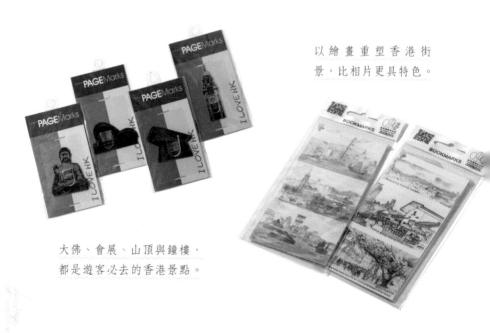

以繪畫重塑香港街景，比相片更具特色。

大佛、會展、山頂與鐘樓，都是遊客必去的香港景點。

這套書籤不單重現舊香港的景象，還有預想
中的基建，以及設計師筆下濃縮了的香港。

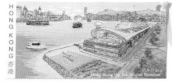

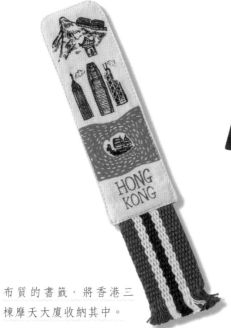

布質的書籤，將香港三
棟摩天大廈收納其中。

國泰航空的書籤，以食物
等作為香港的標誌，另外
也以此推廣新航線。

如何替書籤分類？《中國書籤鑒賞》

　　為了整理自己的收藏，我曾嘗試用不同方法搜尋書籤的相關資訊，希望可以參考分類綱目。香港並未有介紹書籤的書籍，書籤既不屬文具，又不屬紙品藝術，更不入香港情懷系列，所以一直難以着手。直至無意間於網上搜索「書籤」一詞，螢光幕就出現了一本紅色底色，封面設計簡潔，以書籤繫着一條小繩子並寫上《中國書籤鑒賞》的書。當時驚嘆着，我找到了！我找到了！終於有人出版書籤收藏的書籍，有人對整理書籤收藏有共同理念，那種如獲至寶的心情就好比中獎般興奮！

　　世事的微妙，永遠在你預料之外。當時我四出搜索，到香港各書局搜尋，又到圖書館尋找，都無此書發售的記錄，最後只有拜託國內的同事代為購買。這書有助我參考相關系統的分類，更強化我對中國書籤的認識，成為我的收藏之一。

這本《中國書籤鑒賞》算是中國第一本以書籤作主題的著作，作者介紹書籤的由來和演變，以中國書籤文化配合珍貴圖片，從書中感覺到作者對書籤收藏的重視和熱誠。無論讀者對書籤有否興趣，亦可作為增長見識之用，畢竟這本書集合了書籤歷史及展示珍貴書籤圖片，已經成為紀錄書籤歷史上一本啟蒙書。

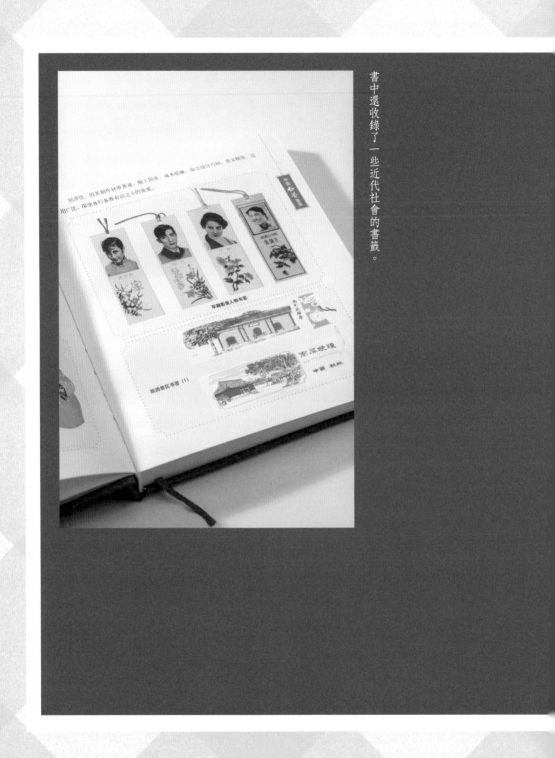

作者於書中提到，早於兩千多年的東周至春秋時代，用象牙般的動物骨簽製作成的簽牌名為「牙黎」。 這些骨雕工藝品常於早期人類活動中出現，可以想像那些時代，以竹簡記錄經典戰略，為了快捷找到需要查看的地方，於是以牙骨吊牌繫上繩索，插入竹簡中，此後，書籤的作用便穩固下來，隨年代發展，用料、製作及表現方式則越來越見精彩，琳琅滿目，令人目不暇給。

作者於分類上亦作仔細陳述，以獨特見解作多角度分類，先是從材料上劃分，如紙張、膠片、絲絹，甚至有檀香木、景泰藍、植物昆蟲標本等；另外，他亦嘗試從內容上分類，如名人名言、專題紀念等。最有趣是他還從形狀上劃分，扇形、三角形、菱形或瓶形等等，對我而言真是大開眼界；他還嘗試從數量上劃分，多張成套還是幾十張成套，原來都可作研究。他提及目前已知最多張數的書籤系列有《水滸傳》的 108 張及民族 360 行書籤；還有從出版時間上劃分，要有清晰整理實在不易，他列舉分為民國以前、建國初期至現代各時期。

除此之外，作者也從中國歷史紀錄中整理書籤的足跡，我個人較欣賞的章節是〈書籤的文化及拾掇〉。該部分引用不同經典及近代文人故事，分享各種和書籤有關的情景，這些是我們平時較少注意到的細節，亦很有趣。

第 三 章

書籤三三事

儲存

回憶

　　曾經懷疑自己的收藏嗜好是否一種病態，直至2013年參加城市當代舞蹈團主辦的「最『購』人心弦收藏品大募集」，這活動以「收藏成癮」為主題，徵召收藏家，他們的宣傳啟發了我：「當代普普藝術大師 Andy Warhol 名言：『在未來，人人都可成名 15分鐘。』當你盡情瘋狂地買買買買過後，你的戰利品也許會成為收藏品之一，而你可曾想過分享家中收藏品的照片，都可以成為名人？不用再想了，今天，你就可以成為著名收藏家！」

　　幻想即時湧現，「下一個可能係我，成為收藏名人」，自我感覺良好醫治了我的懷疑。參加這些有關回憶、收藏之類的網絡比賽，都需要翻箱倒櫃整理我的收藏然後再拍攝相片。每次都要整理多個小時才完成其中一部分，原因是因為收藏者會一邊整理翻看，一邊又不自覺沉醉當中，細心重複欣賞，又不知應該如何挑選最「正」的收藏分享。

　　收藏最難是分類及儲存，小時候只儲存，未有細心分類，並未有系統地記錄年份、購入途徑，又未夠專業以紙張、書法分類，只會隨便安放。最初只用砌圖盒、模型盒，甚至鞋盒、A4 紙盒裝載。紙盒的好處

每張書籤，都盛載了多年的回憶。

是容易於身邊隨手得到，弊處是不防潮又容易滋生書蟲，不過作為分類，仍然是一個選擇，現在會放防潮防蟲包。但隨着時間及收藏日增，所積存的幾千張，都令我費盡思量如何處理。

後來我開始用膠箱收藏，暫時算是最好的方法，既可防潮，又可以揀選大尺寸膠箱盛裝，又容易搬動，更可以將書籤、書咭收集冊，各大大小小紙盒全部放進去，集中儲存。曾經參加遊戲獲取免費使用迷你倉的機會，但思前想後，每個箱內都壓縮了歷年收藏的回憶，每打開一箱又一箱，書籤內的回憶即如浪湧出泊進心窩，喚醒我心底感覺。若未能隨時取出來欣賞，恐怕也失了人生樂趣，於是決定繼續放於家中床下。

究竟收藏者只是瘋狂的購物狂，還是為了收藏回憶？

建立 Facebook、Instagram 專頁

作為收藏書籤多年的愛好者，我相信大家都認為自己是小眾，一直孤芳自賞，覺得自己的收藏都不會為外人欣賞，所以從來不敢公開，也很少會宣揚。而且每個收藏者最初都只是小儲，慢慢才積少成多，一發不可收拾。但儲了那麼多年，有甚麼了不起？有甚麼意義？

人生不同階段都有掙扎期，生命上有不同職責兼顧，時間上或體力上的確有十多年放下了收藏及整理書籤，經常反覆自問：

「沒有時間整理了，放棄吧。」
「要當媽媽了，專心照顧家庭啊，騰出空間給小朋友吧。」
「都無人可以分享，還儲來有甚麼意義？」
「現在都無人買賣書籤，無人欣賞㗎，都無新收藏啦。」

只是，每當翻閱每張書籤，當中回憶舊情又再湧現，又再度不捨得棄掉，再一次收回櫃裏。它們有些更和我經歷人生每一階段，「籤齡」都過幾十啊，不可以就這樣棄養啊。

近十多年間我也有所覺悟，很多興趣與收藏都有學會或同好分享會，例如集郵學會、貨幣收藏家、樂

書籤中也有鼓勵我繼續這嗜好的訊息。

高同好會，為何就從來沒有「書籤同好會」？從前限於通訊技術未發達，如何吸引同好亦無從入手；現在自己開設 Facebook 專頁及 Instagram 專頁，學習如何推廣自己的興趣。首先自我陶醉亦是一門學問，在建設專頁初期，都只放上部分收藏，分享給朋友群組，及後慢慢再分類放上相簿方便閱覽，在網上閱覽到有關書籤的資訊亦在 Facebook 分享。

如今每當介紹自己的嗜好，我也會連同 Facebook 專頁連結一同送上，方便介紹自己收藏，亦可加深對方印象。之後，我的感受完全不一樣，與外國書籤友交流，他們會 like 與 follow 專頁，而且也多會讚賞我的收藏，自我滿足感提升，我的決心並無白費。

自從建立專頁及認識外國書籤群組後，我又多了一個交換書籤的平台，踏出香港認識外國同好，有來自荷蘭、法國、西班牙、意大利及日本等地，我的感覺就似古代絲綢之路文化交流。我見外國群組交換書籤的情況十分普遍，有不同平台讓書籤友互相交換。希望香港也會出版有代表性或特色的書籤，讓外國人有多個角度認識香港。

書籤內總有些訊息與我的心境貼近。

至今，我仍然為書籤收藏這嗜好不斷學習，務求讓大眾對書籤內的價值有所認同，對我來說，不單是終生學習，更是對自己的勉勵，不要放棄！

尋尋
覓覓

　　現在購入書籤的途徑比以往更多，網購海外製品，逛逛手作市集，亦可從二手市場平台購買，往往會有意外收藏。對我而言，未能在一張書籤輝煌的時光遇上它們，唯有在此碰碰運氣。有時候會碰到懷舊經典的書籤，亦有我未曾收藏過的系列，它們來自不同年代，不同機構出版的書籤，讓我可透過它們回想當時的情懷、情景；亦有物主把自己收藏的書籤大量放出，當中也有一些和我收藏同一系列，正好可補回我某些系列缺失的張數。

　　在二手市場選購，同一系列會有不同價格，要仔細慢慢挑選，何謂「值」，只在於你對它的感覺。近年大家都注重環保，加上網絡便利，香港有不同的免費平台分享物資，我亦會利用平台收集書籤。收到物主轉送的書籤收藏，連同書咭收集冊，我心中也會感動。原來在當年的時空裏，大家有同樣喜好，只可惜未能在對的時空遇上，讓雙方知道自己不是孤單收藏者。

物主已經把所有思憶埋於心底，永遠留在腦海，但決不想把書籤埋葬於堆填區。相信他們都掙扎了良久，而基於各種原因終歸要放棄它們。收回來的書籤正正反映各收藏者性格喜好，我亦能觸摸感受當中的情懷。

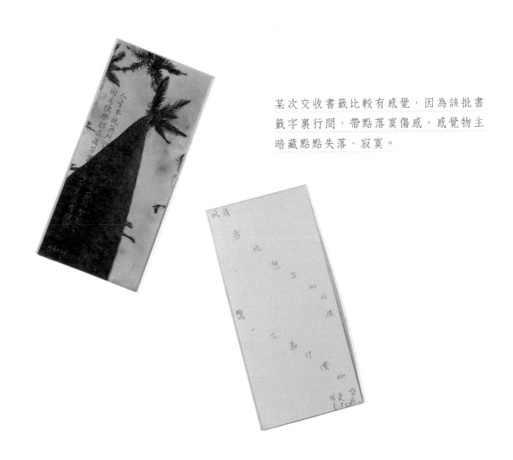

某次交收書籤比較有感覺，因為該批書籤字裏行間，帶點落寞傷感，感覺物主暗藏點點失落、寂寞。

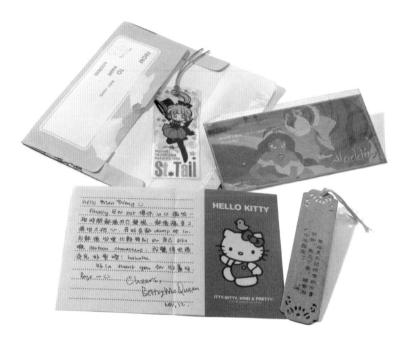

有些交收來的書籤裏還會有原主人寫給
我的訊息，感覺重拾以前流行的筆友。

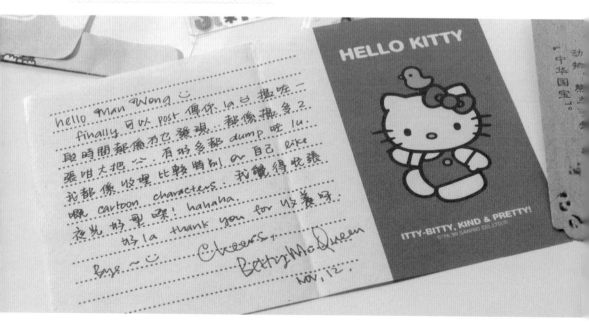

前文提過的少女系列，當年也有不少同好收集，如今交換
給我，正好補完了我的一些缺失。

　　一些親友也曾將收藏轉贈給我，看到她們儲了一
定數量，亦喜見她們同樣以書咭收集冊儲藏，已經知
道是愛惜書籤的同道中人。真心感激曾助我收藏書籤
的親朋好友，你們已經連同書籤被記錄在我的回憶錄
中。感謝大家。

　　書籤中是充滿故事和回憶的，你們的故事又如何
發展而成？📱

向世界

出發

　　小時候已經聽過健力士世界紀錄，認識的項目有最高最矮的人、最長頭髮紀錄等，後來留意到原來不同的範疇都可申請登入健力士世界紀錄，讓我開始了一段有趣的歷程。

　　2009年某天下午，我在書店看到《年度健力士》這本書，駐足翻看，發現記載了很多奇趣甚或難以置信的世界紀錄，其中一部分登出有關最多收藏物品的紀錄。我腦海中靈光一閃，心想：「嗯，我都有收藏數以千計的書籤，不妨登記申請？」內文有提及向他們申報紀錄的方法，於是我便根據網址，大膽地向他們申報「The Largest Collection of Bookmarks」。

　　真要佩服無知又自以為是的我，認為只有我會儲那麼多書籤，雖則我並無把握能成功登記，心底裏只想嘗試為自己的終身興趣留點事蹟，毋須擔心最後結果。

後來健力士世界紀錄大會回覆，世界另一端已經有人獲得收藏最多書籤的紀錄，而且當年已經超過七萬張！那刻我並不失望，反而感到興奮萬分，因為我並不孤單！更加激勵我繼續收藏！

我立刻把握機會去認識他，希望可以交流書籤收藏的心得。即使當時已經有互聯網，但未必所有人都會有社交平台帳號，憑着一個名字去找也非易事。經過多番搜索，終於從書籤網站 Mirage Bookmark 找到他！

我以電郵聯絡上遠在荷蘭的健力士世界紀錄保持者 Frank Divendal，他非常樂意與我交換重複的書籤，成為我的書籤友。他自 1982 年開始收集書籤，2017年他已經儲有 16 萬張。佩服佩服！

聯絡上 Frank Divendal 後，他把自己重複了的書籤交換給我，更附上親筆來信。

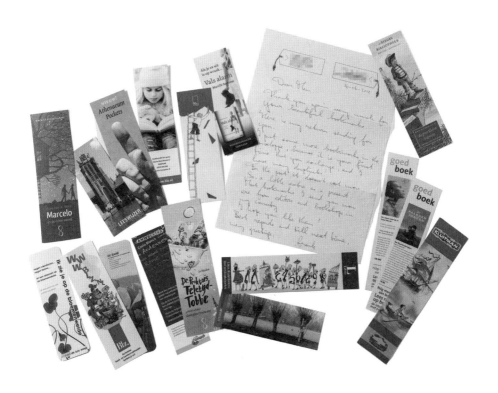

小時候的我較內斂，未曾想過會做甚麼大事，長大後竟然妄想靠儲書籤能申請健力士世界紀錄，學懂爭取機會並且肯定自己的興趣。每件事在自己生命中出現必有其原因，這次經歷令我肯定，世界上有好多人會以儲書籤為樂，也帶領我步向世界，見識外國交換書籤群組，欣賞外國書籤的風格。

　　收集外國的書籤，其中一項樂於其中的學習，就是以翻譯軟件，翻譯書籤上文字，得知書籤上文字意思，極可消磨時間；而且書籤友亦多數附上信函或小字條，即使只是一兩句介紹，或是一頁信函，這種收到親手書寫文字的感覺，很動人心弦，感覺變得更溫暖，並不是冷冰冰的純交換、交易。📱

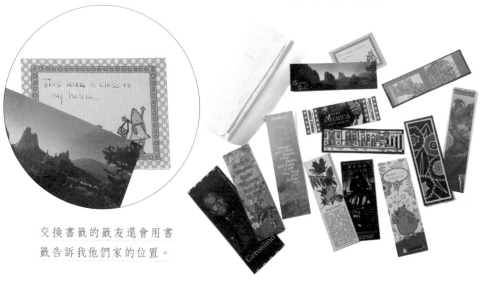

交換書籤的籤友還會用書籤告訴我他們家的位置。

為了防止書籤在寄送時被摺曲，籤友還會用硬卡套入信封內，令整封信保持挺身。

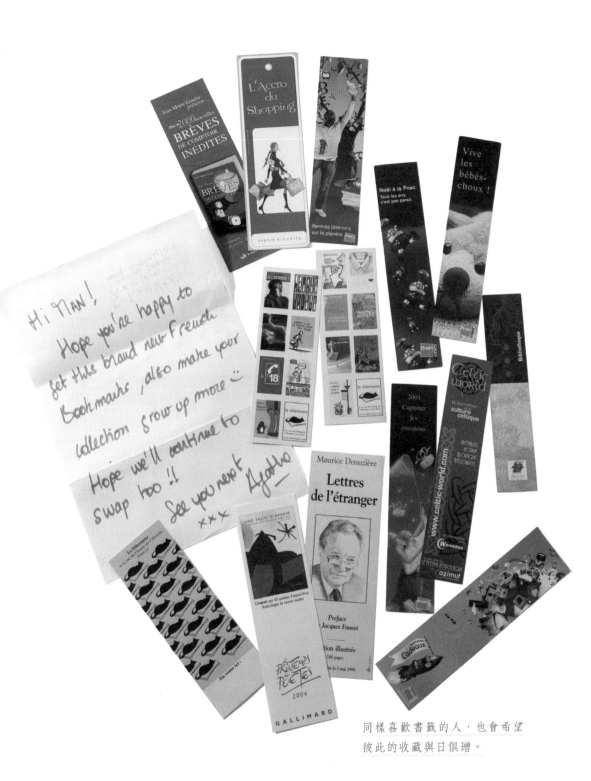

同樣喜歡書籤的人，也會希望
彼此的收藏與日俱增。

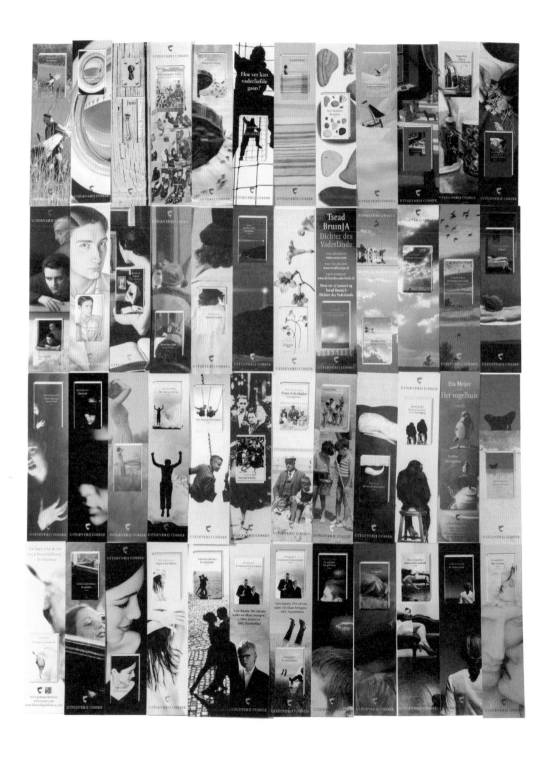

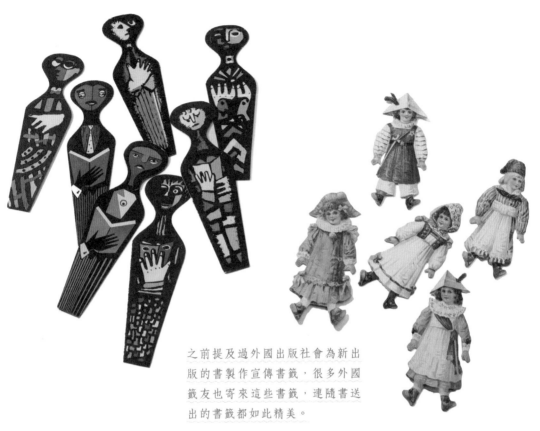

之前提及過外國出版社會為新出
版的書製作宣傳書籤，很多外國
籤友也寄來這些書籤，連隨書送
出的書籤都如此精美。

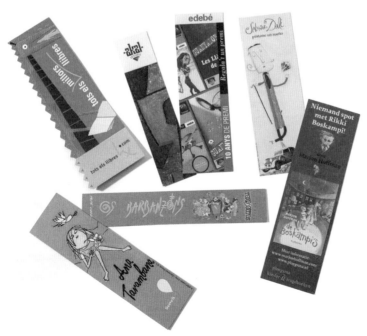

專業網頁推介

　　千里尋知音，正是我收藏書籤的寫照。由香港尋尋覓覓，到網上搜尋海外收藏者，過程既驚又喜，亦令我在不同的資訊中，學習更多有關書籤收藏及分類的知識。

　　上文提過 Mirage Bookmark 這個網站，這網站發起人 Asim Maner 是書籤生產商，網站以趣味的形式展現書籤歷史、設計與藝術，介紹西方國家的書籤發展，陳列具歷史價值的書籤相片。網頁帶給我另外一個書籤世界觀，在這個連繫世界各地書籤收藏者的平台中，我發現 41 個地區裏，有台灣、有中國內地，但未有香港收集者登記，於是我遞交登記加入。你可以從每個個人介紹中，選擇和哪個書籤友交換書籤。我也是在這裏找到健力士紀錄保持者的聯繫電郵，和他結成了書籤 buddy。可惜網頁版主已經於 2017 年離世，此網頁已再沒更新。

於是我再搜尋，得知 International Friends of Bookmarks（IFOB）這個網站，它的主事者和 Mirage Bookmarks 的主持人都是書籤收藏家兼合作伙伴，他們亦繼續推廣書籤文化，更訂立 2 月 25 日為世界書籤日，作為推動書籤收藏的日子，一同慶祝，一同推廣，一起樂於其中。它基本上可以說是一個中介平台，連繫世界各地有關書籤的組織及資料，你更可以認識不同國家，以及各地投放於書籤收藏的資源，這些都十分值得參考。

截至 2020 年 10 月，交換書籤群組已經有來自 29 個國家共 112 人加入，我當然都登記了。有興趣可以到網頁上登記，得到電郵確認就完成了。裏面的會員要先自我介紹，有些會員的儲存量都是以成千上萬的單位計算。你會發現有些書籤收藏者特別喜好某種類，例如只收紙品類、只要懷舊系列、特別收貓頭鷹有關的書籤⋯⋯看到後就可以看看想和哪位交換書籤，自行跟着通訊方式聯繫對方。是否像那些年，在雜誌裏找尋「筆友」的感覺？

我個人較喜歡瀏覽的部分包括介紹書籤博物館、書籤會社、網上書籤展覽、珍貴書籤收藏、書籤收藏者分享有關書籤的文章，還有講解如何儲存書籤等等，單是逐一瀏覽欣賞，已能看到忘記了時間，目不暇給。

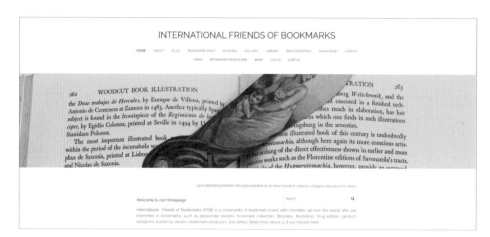

International Friends of Bookmarks 的首頁。

3 Things You Can Do With Woboda Bookmarks

After you download and print the designs for World Bookmark Day, here are 3 things you can do with them:

1. Leave bookmarks at a Little Free Library near you.
2. Send one of them with birthday, Christmas or other greeting cards to friends and relatives.
3. Ask your local used bookstore if they would like copies to distribute. And ask them if they find bookmarks left behind in donated or acquired books. Maybe they will give you a few.

網站內也有建議會員在世界書籤日可以做甚麼慶祝。

World Bookmark Day

　　IFOB 自 2017 年開始，將每年 2 月 25 日訂為「世界書籤日」（World Bookmark Day），雖然並不普及，但我非常敬佩主辦者的決心。即使書籤收藏愛好者未有成千上萬，主辦人也並不因小而不為之，更着手訂立日期、活動來推廣書籤，期待一天會全球一同紀念。至於在這天，他們會相約書籤友聚會，交換書籤，甚至辦書籤攤檔，售賣書籤，網頁上亦鼓勵大家印刷特別為書籤日而設計的書籤，放於圖書館或書店；Facebook 內亦可「打卡」；甚或朋友生日或聖誕時送禮物並附上一張以作推介。

　　原先我計劃於 2020 年的世界書籤日，在香港舉辦一次小型聚會，試試能否吸引收藏書籤的人來一次聚會，即使只有一兩個書籤友參加，也會是好開始。奈何當時全球正值新冠肺炎疫情影響，不能外出聚集，該活動只能告吹了，唯有期待將來再好好安排吧。

終極

心願

　　始終，人成長了，有不同職責兼顧；但這不是放棄興趣的理由，好多人會因各種原因放棄，但就如友人曾向我提及的格言：「全心全意去做一件事，必定會成功。」經歷多次不同的試驗，雖然未能成功，但我肯定了自己的心志，那我就以圓夢為目標吧！以下，就是幾個我希望在書籤收藏的路上做到的事。

1. 持續收集

　　持續收集將會是終身目標。收藏散落各處的書籤，對我來說是有趣的經歷。年輕時我未有太多額外金錢買全套書籤，現在卻能從不同人的收藏中，慢慢拼湊我所缺失的，這令我更起勁廣泛招集，說不定可以集回所有完整全套書籤呢！就這樣吧，我以吸引力法則的信念，吸引更多書籤回來。

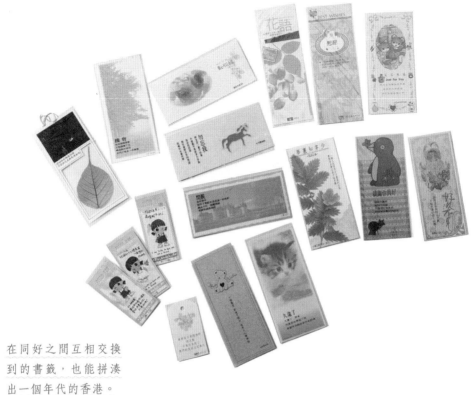

在同好之間互相交換到的書籤，也能拼湊出一個年代的香港。

2. 書籤展覽 /
香港書籤友聚會

近年興起收集舊物，重現香港將失去的情懷，讓新一代認識香港的那些年。我想有香港色彩的書籤，也可以將香港零碎的非主流文化保存下來。也許你會驚訝原來香港的書籤曾那麼多元化，或許有天香港舊物儲藏族能合作舉行展覽，全方位以不同角度展現香港文化，供香港及外國人參觀，我在其中也能盡一點綿力。

舉辦迷你書籤展覽是為了私心，虛榮一下，分享自己收藏；亦希望帶大家回憶一點點那些年的香港景、物、情，當中有你我他的影子出現其中；亦想藉此吸引其他書籤同好互相認識，回憶書籤所附帶的故事，為書籤演化記載互補空隙。

曾嘗試向小店查詢舉辦展覽的可行性，但因自己經驗不足，未能充分提供申辦背景、詳情等各方面資訊，故此都未能成功。外國書籤友稱圖書館多樂於安排和書有關的活動，故提議可向圖書館申請，於是我又嘗試查詢圖書館會否於世界書籤日辦展覽。可能由於書籤日都未普及，甚至書籤對於香港圖書館來說並非主流，圖書館未有確實回覆，只粗略回覆「多謝查詢」。

3. 推動書籤文化，鼓勵創作

但我未放棄的，終於機緣巧合下，我自薦給網媒推介書籤收藏，成功做了一次博客寫文章介紹書籤，雖然未及完美，但已是我推廣書籤的一小步！

編寫此書也是向我書籤收藏的目標再進一步，從來無想過這樣把自己收藏過程、收藏書籤的故事、當中連結時代的回憶，一一記述並介紹給大家，亦可能因此啟動了你們的回憶圖鑑。我必會繼續延續這終身嗜好，吸引更多人一同分享，亦是對自己的鍛煉，我以此自豪。

隨着科技進步，書籤的製作物料和設計越來越多元化，美不勝收。創作設計可反映每個時代的人、地和事，當年月過去，某年某天再拾起書籤，就讓人憶起往事，達至時空的延續。期待更多出版商和作者，出書時都附送一張以該書為題的書籤，讓讀者收藏。

路在前面

亦在背面
幾番挫敗幾番挑戰
你我同行互勉
如能永遠
光芒也互見

收集書籤、推廣書籤
文化的路上，越來越
多同伴同行互勉。

　　我見不同學校也有不同主題的書籤設計比賽，有些更會將得獎作品印製出來於校內派發，既然鼓勵大家創作，亦不要浪費他們的心思，何以並無派送到其他公眾地方？會不會考慮放進圖書館給借書的讀者，讓設計師高興一番？

　　再天馬行空一點，套用一點智能科技於書籤設計上吧，在書籤上載有晶片，記錄此書籤帶給自己的回憶，再有全息圖影像播放片段，又或記錄閱讀報告，分享個人讀後感給其他讀者，又或按心情而顯示書籤圖案及語句，以調整心靈……這很瘋狂？將來仍有很多可能，現今科技發展已經實現了很多科幻小說的情節，所有瘋狂思想只是待時間去實現應用層面而已。

4. 漂書籤

　　早幾年在香港興起「漂書」，既環保又節省金錢，更可以普及閱讀文化，若果漂書加漂書籤不知道效果如何？將一張有鼓勵語句的書籤漂流，可以漂到幾遠？接觸到多少人？可以分享當刻感覺嗎？每個人感覺不同，觸發到的情懷亦不一樣，藉此喚醒書本和書籤不解的關係，亦可能結識到不同書友。這計劃實行性較高，資源亦容易掌握，效果則需時等待，希望將來會有成果和大家分享。不過書籤既然用於書，那麼大家都要重投實體書懷抱，多多閱讀，才能利用書籤作為閱讀的中途休息點，為你留下閱讀的腳印。

5.書籤店

在我的幻想時空裏，經常夢想售賣書籤，各地的書籤、自家製作的書籤、本地設計的書籤，以書籤吸引同好，互相認識，交流心得，更可以把店舖化成推廣交換書籤的基地！可能因我希望呈現學生時代買書籤的情景，這個目標在實行上最受現實因素限制，但既然要記載我思我想，無論成功不成功，也要讓自己記錄下來，就如老套語錄：只要有夢想，凡事可成真！📑

保持閱讀習慣，才能讓書籤繼續成為閱讀的夥伴。

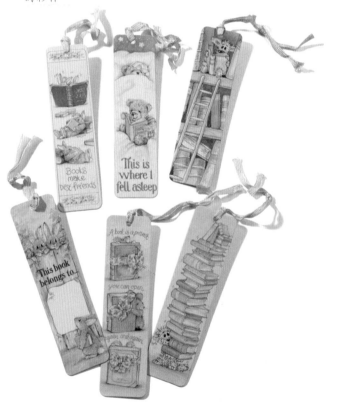

在書籤收集過程中建立的目標與心願，都值得花上時間等待與實踐。

夢想即管說出來，說不定會找到實現的方向。

投入書籤群體

　　要擴闊收藏，就要擴闊圈子，認識同好才能見識世界不同的書籤，看過我的書籤收藏，會否讓你更想了解書籤的世界？這裏我向大家推介幾個書籤群組，只要在 Facebook 與 Instagram 搜尋欄輸入「bookmarks」或「書籤」，就會顯示相關群組。暫時群組不多，很快便有結果，當中有些群組以外語溝通，不過語言並不會是阻礙，現在 Google Translate 那麼方便翻譯，即使不參與交換書籤，都可欣賞各地書籤的設計與文化。

　　如大家也有別的書籤群組，或者有書籤的資訊想分享，也歡迎來我的專頁留言啊！

f ───────────────────────────── **Facebook 群組**

① International Friends of Bookmarks Group

② Bookmark swap - Worldwide

③ Coleccionistas de marcapáginas - Bookmarks collectors - Sammler Lesezeichen

④ 書籤分享社團

⑤ Bookmarks and Memory 書籤，回憶，紀念

這正是本人的專頁啊！

⊙ ───────────────────────────── **Instagram 專頁**

① int_friends_of_bookmarks

② bookmarkmonday

③ bookmarkarchive

④ madaboutbookmarks

⑤ bookishcollections

書籤珍藏手記

―― 記一頁生活、香港與世界 ――

黃慧雯　著

責任編輯　林嘉洋

裝幀設計　明　志

排　　版　明　志

攝　　影　Tango@Aquatic x Studio

印　　務　劉漢舉

出版
非凡出版
香港北角英皇道 499 號北角工業大廈 1 樓 B
電話：(852) 2137 2338
傳真：(852) 2713 8202
電子郵件：info@chunghwabook.com.hk
網址：http://www.chunghwabook.com.hk

發行
香港聯合書刊物流有限公司
香港新界荃灣德士古道 220-248 號荃灣工業中心 16 樓
電話：(852) 2150 2100
傳真：(852) 2407 3062
電子郵件：info@suplogistics.com.hk

印刷
美雅印刷製本有限公司
香港觀塘榮業街六號海濱工業大廈四樓 A 室

版次
2021 年 3 月初版
©2021 非凡出版

規格
16 開（230mm x 170mm）

ISBN
978-988-8758-05-0